YICHU · MEISHU · SHIGAO · JIHETI

赢 在 起 跑 线

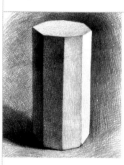
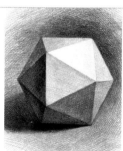

石膏几何体

基 础 美 术

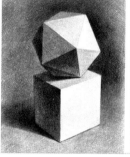
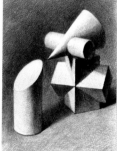

主编：赵锦杰　编著：颜培

CNS ·♪ 湖南美术出版社
PUBLISHING & MEDIA

全 国 百 佳 图 书 出 版 单 位

CONTENTS 目录

作者简介：
 2006 年毕业于山东艺术学院戏剧影视美术设计专业。长期从事艺考美术及少儿美术教学工作，在教学实践中摸索出一套行之有效的素描、色彩教学方法，为学生绘画成绩的提高总结了独特的教学思路，在近些年的教学工作中，为全国各大高校输送了大量美术人才。
出版著作：
 《实战教学—颜培几何形体》、《名师范本》系列教学丛书、《新概念美术技法教学权威版》、《高分密码—几何形体2011》、《名师零距离—石膏几何体》、《素描点金石美术教学丛书》等。

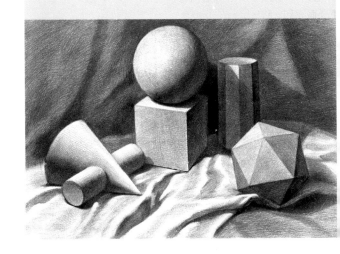

▶▶▶ 绘画工具的准备

在我们进行素描静物学习之前，应准备好所要使用的工具，还要对所使用的工具有所了解，这是必要的准备工作。熟悉工具、材料包括两层意思：一是要了解工具、材料性能；二是掌握正确的使用方法和预见使用效果。

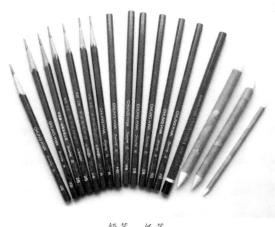

铅笔、纸笔

● 铅笔、纸笔

铅笔分软硬两类，6H—H是硬铅，B—8B是软铅，HB为中性。在初学素描时用到较多的是H到6B，因为太硬的铅笔不适合画线条、打调子，而过软的铅笔初学者往往又掌握不好。当然因个人绘画习惯不同，工具的使用也各有所好，在铅笔型号的使用上也就没有一个硬性的要求。纸笔也叫擦笔，是用生宣纸卷成的，在较粗糙的素描纸上可以擦出均匀的灰面，多用来塑造细节或者表现物体质感。

● 橡皮、橡皮泥

橡皮，用来修改、擦拭画面，当然不纯粹是为"擦除"所用，橡皮在素描中更多是一种用来表现的工具。在塑造物体的过程中，巧用橡皮是学习素描重要的技法。橡皮泥，又叫做可塑橡皮，它不能完全替代橡皮，但可以随意捏出一个尖角或者一个齐整的边缘，用来处理物体细节和深入刻画物体。

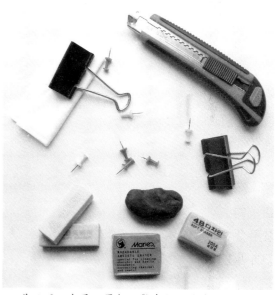

美工刀、夹子、图钉、餐巾纸、橡皮、橡皮泥

● 素描纸

素描纸尽量选用较厚的、纹理粗糙的纸张，一般素描纸有漂白和原浆两种，各有其特点。漂白素描纸色泽白，质地细腻，画出的画面效果响亮、对比强烈，且不易上铅；原浆素描纸色泽发黄，质地粗糙，易上铅，画起来较易上手。

● 画板、画架

画板比画夹更适合于画素描，绘画手感也比画夹感觉有力度。画夹适合室外写生，方便携带。画架用来支撑画板，使其与作画者的视线呈90度角，比手持画板画画能更全面、整体地把握画面。

● 定画液

为了能够长期保存素描作业，建议使用定画液来保护画面，一般在美术商店就能够买到。使用方法是将画面摆放平整，从画的侧面开始喷雾，切忌一次喷过多，少喷多次为宜。

● 其他辅助工具

夹子、图钉：用来固定画纸；美工刀：削铅笔、裁纸等；餐巾纸：用来擦拭画面，使画面柔和、统一。

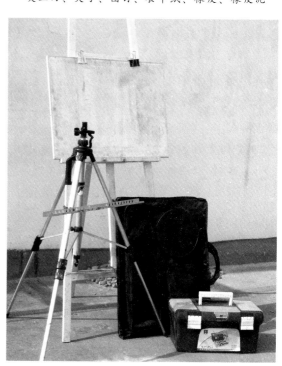

画板、画架、画包、画箱

定画液

素描纸

▶▶▶ 画面处理技法及写生的要求

● 正确的测量方法

用铅笔测量，取一支长铅笔，手臂伸直不弯曲，闭上一只眼睛，用笔杆的一端移动拇指就可以测量物体的长与短、宽与窄等各部位比例。我们把铅笔平行或垂直于地面，自上而下、自下而上、自左而右、自右而左，找出物体的最高点、最低点、最左点、最右点，反复比较画面中所画物体是否正确，并找出一点作参照再去测量物体之间的水平点与垂直点，以检查出目测错的地方，这样就会画得很准确。

● 排线方法

排线是最基本的绘画处理方法，直接在画纸上排线，适合塑造物体细节，也能画大面积的灰色，表现明暗不同的色调。

单线　　　　　　　交叉线　　　　　铺面，反复画交叉线得到的面。　　由深到浅的排线，交界线的过渡。

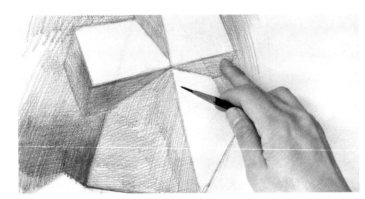
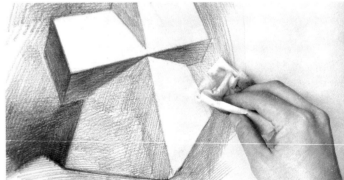

● 手指抹擦法

在铅笔排线的基础上，用手指轻轻擦拭画面，抹出不同深浅的灰色，起到柔和画面色调的作用，能更好地塑造物体质感。

● 纸巾抹擦法

适合大面积的灰色调处理，如背景、物体暗部、衬布等，但擦后要再用铅笔打线条塑造，否则画面容易产生"腻"、"油"的感觉。

● 几何体的摆放

作画者的视线最好略高于所绘物体，角度的选择应注意不要使物体的特征部分相互重叠，最好能看到每个物体的三个面，否则不利于体积及空间的表现。

图一：物体布局呆板，缺乏生动性。

图二：较好的物体布局，物体组合感觉很生动。

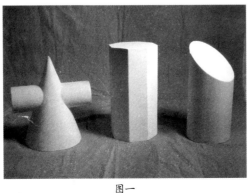
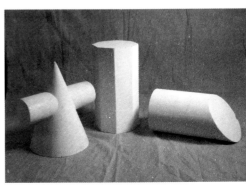

图一　　　　　　　　　　　图二

▶▶▶ 透视知识

　　所谓"透视"，是通过透视平面来观察物体的形状。我们画静物素描，就是要把三维空间的立体形体在二维平面上表现出来。要仔细观察推敲，分析其透视规律，对形体做细致的研究、刻画，使观者对画纸上的平面图形产生明显的立体空间感。这种由立体到平面、又由平面到立体的转化，就是利用客观的透视规律来完成的。

● 透视的基本术语

　　1.视平线：与作画者眼睛平行的水平线。
　　2.心点：就是画者眼睛正对着视平线上的一点。
　　3.视点：即作画者眼睛所处的位置。
　　4.视中线：就是视点与心点相连，也是与视平线成直角的线。
　　5.消失点：就是与画面不平行的成角物体，在透视中伸远到视平线心点两旁逐渐消失的地方。
　　6.透视图中，凡是变动了的线称变线，不变的线称原线，要记住近大远小、近实远虚的规律。

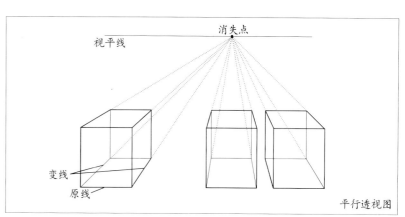

平行透视图

◗ 平行透视分析

　　当物体的一个面与我们的画面平行，所产生的透视叫做平行透视，也叫一点透视。与画面平行的面不发生透视变形，而顶面与侧面发生透视缩减，轮廓线不互相平行而消失到一点。

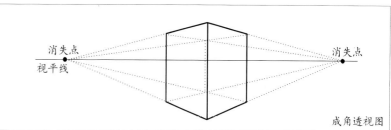

成角透视图

◗ 成角透视分析

　　如果要画的平行六面体是斜放着的，那么，只有四条竖线仍是上下垂直的，另外八条边线则分别向视点两旁的两个消失点集中。这种透视叫"成角透视"。

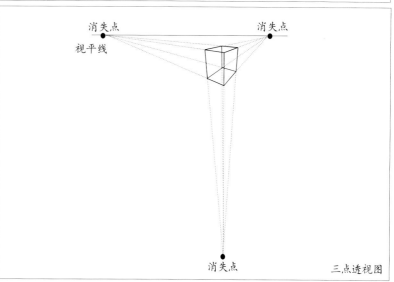

三点透视图

◗ 三点透视分析

　　俯视或者仰视一个斜放在我们面前的立方体，它的位置比视平线高或低，立方体的各个边缘线延长分别消失在三个点。

● 圆形透视分析

　　设定一条视平线，当圆形在视平线向上或向下移动时，它的形状产生透视变化，变成各种椭圆形，当圆与视平线齐平时，圆形则变成一条直线。

　　观察图理解圆形透视理论，把啤酒瓶看做圆柱体结构，分析从瓶口到瓶底的透视变化。把圆柱体歪倒放置，看图中虚线形成的长方体，结合成角透视和圆形透视规律，分析对比酒瓶和圆柱体的透视结构，分析观察它们之间的相通性。

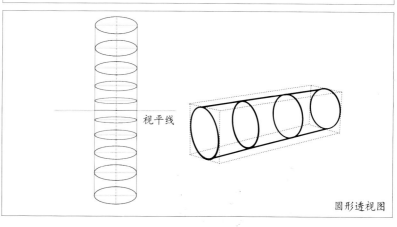

圆形透视图

▶▶▶ 结构知识

　　世界上一切复杂的形体都可以概括、分解、归纳为最单纯、最简洁的几何形体状态，只有对最基本的几何形体有一个科学的分析和认识，才有可能理解更为复杂的物体。

　　我们学习几何体的结构知识，是为了摸清整个物体本身是如何组合和构造的，物体的内部和外部是如何构架成一个整体的，还有各部分之间是如何互相连接、穿插、重叠等。在素描训练中，我们需要对对象的结构有着彻底的理解，在头脑中要分析出肉眼所看不到的物体内部形体结构。

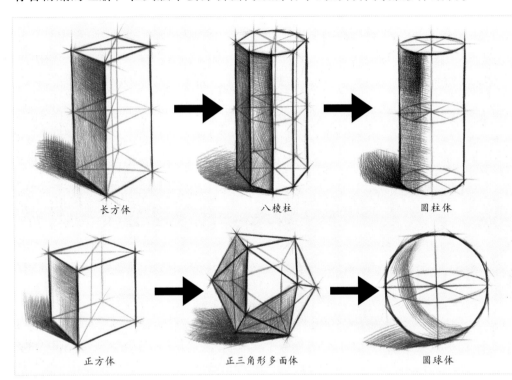

| 长方体 | 八棱柱 | 圆柱体 |
| 正方体 | 正三角形多面体 | 圆球体 |

　　一切物体的面可大体归纳为平面和球面两类，作为造型训练的基本要求，应将平面理解为组成体积的基本单元。一切物体都可以分别概括成为各种不同的几何体，然后归纳到立方体和长方体中，最终建立块面结构，这是画好形体结构的关键。

　　几何形体的结构变化示意图，从图中可以看出随着物体棱角及块面的增多，物体的切面表面越来越接近圆面。

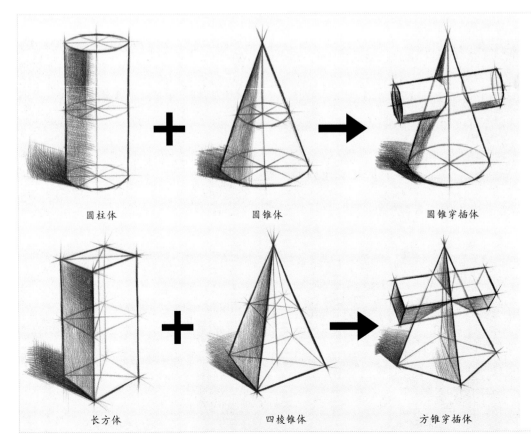

| 圆柱体 | 圆锥体 | 圆锥穿插体 |
| 长方体 | 四棱锥体 | 方锥穿插体 |

　　复杂几何形体结构组合示意图，通过图片可以看出几何体的组合规律。因此，我们在画时一定要分解开来理解，由此可以看出无论多么复杂的物体都是由基本的几何形体组成的。

▶▶ 明暗知识

　　白色的石膏几何体，被认为是训练素描基本功的最好的对象，把这些白色立体的石膏置于固定光线下观察，清晰地出现不同深浅明暗层次，这在有色物体（静物）中是看不清的。变化微妙、层次不同的明暗调子，充分显示了石膏物体的秩序美，有助于表现它的材质和立体感。

　　我们在画一个几何体时，可以将它看做是由不同的面组成的。在光的照射下，由于各个面接受光线的角度和距离不同，各个面所反映出的明暗程度也就不同，这就形成了物体的明暗色调变化，利用明暗色调作为描绘手段，可以更好地表现对象的立体感和空间感，画出逼真的效果，这就是所谓的"全因素素描"。

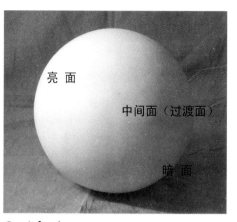
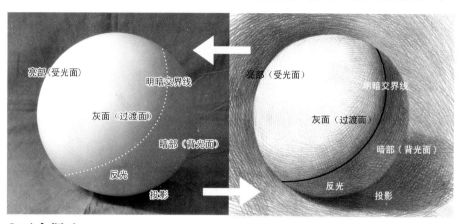

● 三大面

　　表现物体的体积由最基本的三大面来体现，概括来说就是"黑、白、灰"，这是光影素描最基本的大关系。

　　亮面—直接受光面；中间面（灰调子）—侧面受光部分、由亮部到暗部的过渡面；暗面—背光的面。

● 五大调子

　　对于一般受光物体，仅用黑白灰三个色调表现是很不够的，明暗关系不是三个明显的层次，其变化是复杂的，并且是逐渐转变的。

　　上图中石膏球体的受光方向是一致的，我们来理解五大调子。

　　1.亮部—物体的受光面。2.中间面—在受光面里，侧面受一部分光。3.明暗交界线—在暗部向中间面与亮面转折交界的地方，这里的色调最重，这是明暗两大部分的分水岭。4.暗面—背光的面，这里包括物体的投影。5.反光—在暗面里，由于受周围环境的影响而产生暗中透明的部分。

● 明暗的观察方法

　　在作画前可以先退远观察写生物体，把眼睛眯起来，这时看到的物体是模糊不清的，这样有利于减少细节对我们的干扰，把整体的大明暗效果放在首位，看到的是一个完整的、统一在一个固定光线下的整体明暗效果，然后以这样的画面效果来审视我们自己的作品，应该与写生对象达成一致。在此基础上再进行细致的刻画，打量形体比例关系，以及思索如何构图。

静物照片

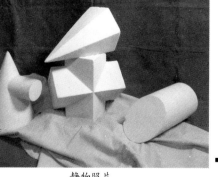

眯眼看静物的模糊效果

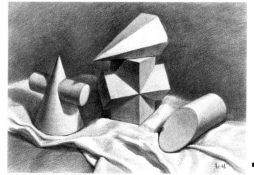

素描作业

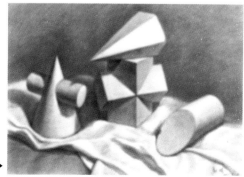

眯眼看静物的模糊效果

▶▶▶ 空间的表现

　　我们写生的物体存在于三维空间中，在一定的视觉范围内都会发生变化。所以，在明暗素描训练过程中要强化空间虚实来研究形体的空间变化，这样便于我们在处理具体对象时，能够根据对象不同的空间距离，用强弱、虚实的调子节奏变化加以表现。物体与背景、物体自身转折面明暗对比强，在空间上给人以较近的感觉；物体与背景明暗对比弱空间上则给人以往后退的感觉。

● 光强实、光弱虚

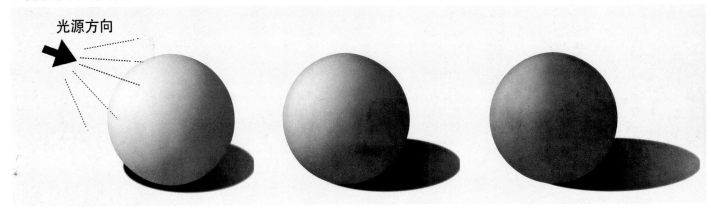

光源方向

● 画面整体虚实关系

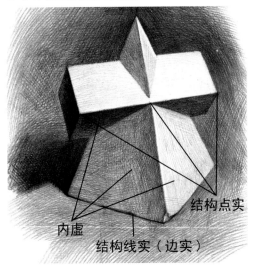

内虚
结构线实（边实）
结构点实

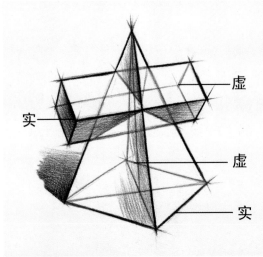

虚
实
虚
实

　　素描的造型因素是结构、形体、比例、明暗、透视、虚实这六个方面，它们之间不是彼此孤立的，而是一个紧密联系的统一体。物体的本质是结构，形体则是结构的外部状态。比例、透视、明暗调子和虚实对比等，则是用来表现形体结构的手段和方法，这就是它们的相互关系.

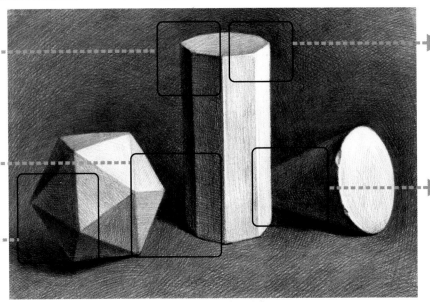

物体暗部边缘线虚与背景对比弱，感觉自然就往后退。

物体的亮部（实）与投影（虚）的对比，产生前后空间。

物体暗部边缘线虚与投影对比弱，感觉自然就往后退。

物体的亮部与背景对比强烈，边缘线的处理较实。

前面物体亮部与后面的物体暗部形成虚实对比，前面的边缘线实且黑白对比强烈，后面物体边缘线虚且对比弱，由此拉开了前后空间。

▶▶ 构图要求

构图—就是所画物体在画面中的摆放位置。对一幅写生来说，一般称为章法或布局。一幅画构图应突出主体、主次分明、疏密得当，同时还要把黑白布置和空间处理考虑进去，周围物体与主体呼应，要使画面均衡统一，有前有后、有主有次、有聚有散、重点突出，使画面看起来完整，具有形式美。一般几何形体写生多采用三角形构图，这样的画面看起来比较稳定，画面显得上紧下松，开阔、生动。

● 构图的形式

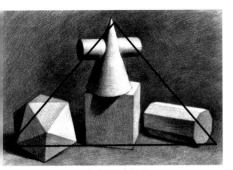

三角形横构图

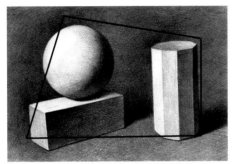

四边形构图

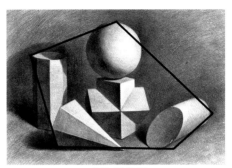

多边形构图

三角形横构图：常用的构图形式，画面显得非常稳定，需要确定出一个主体物、次主体物。

三角形竖构图：当写生主体物比较高时，适合采用竖构图，主体物尽量布局在画面的黄金分割线处，是稳定的构图形式。

四边形构图：适合物体较多的静物组合。

多边形构图：适合俯视写生，物体较多的画面布局。

仰视竖构图：画面被桌面一分为二，物体在画面的上半部分，这是一个特殊而且很有意思的构图形式。上半部分的物体基本呈平仰视，组成稳定的双三角形布局；画面下方下垂的衬布显得自然松动，又不失自身的疏密层次。这样"上密下疏"的画面布局显得既生动而又不失庄重感。

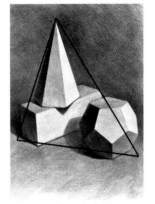

三角形竖构图

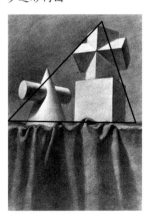

仰视竖构图

● 构图时常见的问题

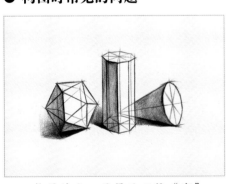

构图过小，显得画面很"空"。

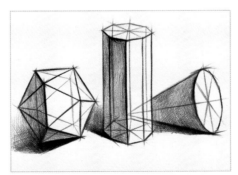

构图过满，显得画面"不透气"。

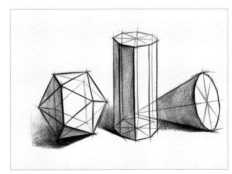

构图偏右，显得画面重心不稳定。

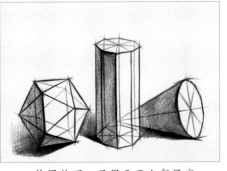

构图偏下，显得画面上部很空。

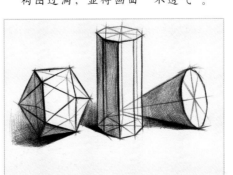

构图偏上，显得画面下面很空。

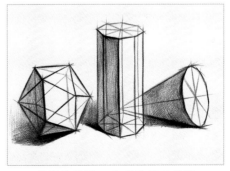

较好的构图，画面饱满而均衡。

实物照片

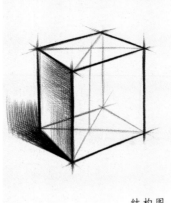
结构图

▶▶▶ 正方体的画法

● 画法分析

正方体是一切立体物体的基础,此正方体的面与视平线成一定角度,这种正方体所产生的透视为成角透视关系,这类正方体所表示深度的结构线,都应消失在视平线的两个余点上。在开始不要急于去画,要先观察、分析物体的三大面、五大调子以及投影的位置、光线的方向。注意构图不要把物体画得太大或者过小。

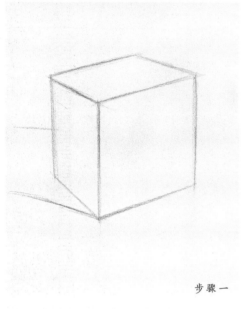
步骤一

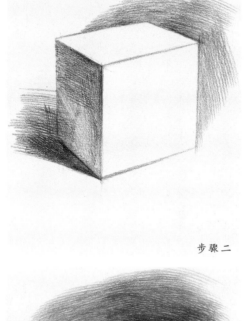
步骤二

● 作画步骤

步骤一:起形。注意起形时用线要放松,线条不要太重。轻松地把正方体的边缘线、转折线、投影线画出来,这一步要结合成角透视的理论去理解着画。

步骤二:开始画第一遍调子。可以尝试用较软的铅笔把物体的暗部、投影以及亮部之外的背景统一画上一遍调子。

步骤三:逐渐拉开物体的黑白灰关系,加重投影、明暗交界线等较重的部分,背景调子继续统一画。注意不要着急去画亮部、亮灰面。加强暗部、投影效果,注意画面的虚实关系,背景可以适当地用卫生纸轻轻擦拭,使其柔和统一成一块灰色,然后在此基础上用硬铅(B、HB)画出线条的层次感。

步骤四:调整统一画面。确立暗部的完整以及虚实,背景的深浅、虚实变化决定了物体在画面中的空间感,物体本身灰色调的表现更为丰富了物体的石膏质感。

步骤三

步骤四

● 局部分析

正方体的受光面棱角要用硬铅仔细刻画,画得实一些。灰面与背景相接的棱角则用大笔画得稍微虚一些。这样做的目的是让画面的空间感与几何形体的立体感更加强烈。

明暗交界线在正方体上的表现是一个截然的明暗分界,因为受到背景的影响,从暗面的右上侧向左下侧逐渐变浅,形成反光。

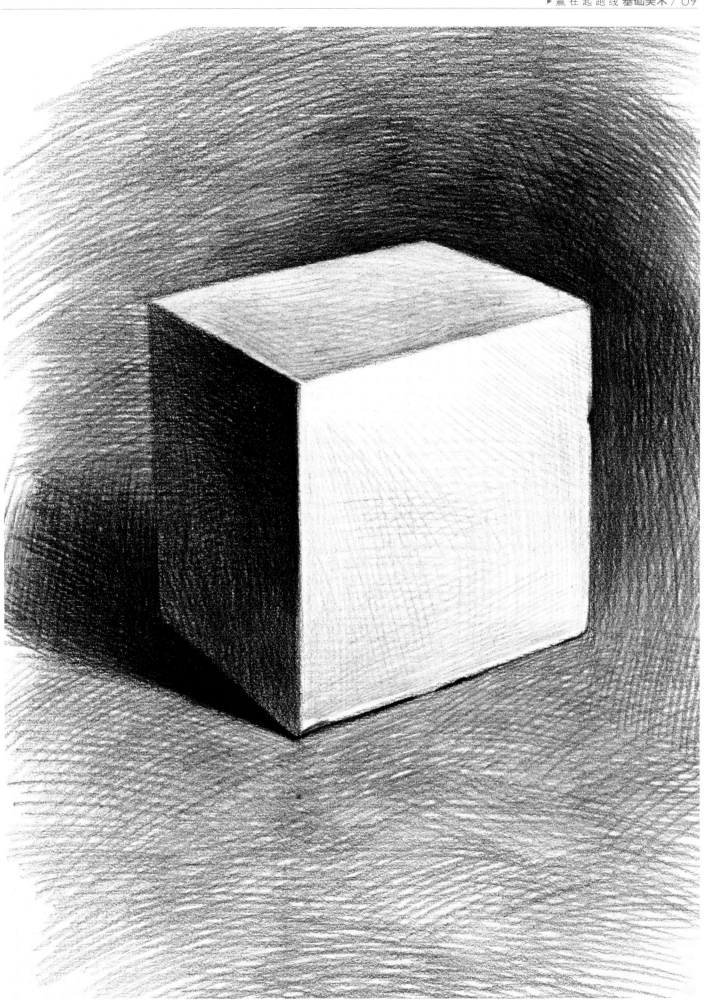

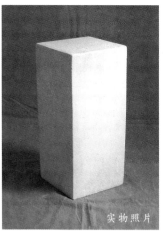

实物照片

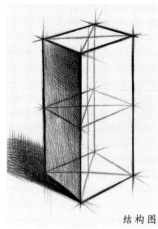

结构图

▶▶▶ 长方体的画法

● 画法分析

我们可以把长方体看做是正方体的拉长变形，也可以看做是由两个正方体整齐地罗列起来。它由六个面组成，我们所能观察到的只有三个面，而这正是长方体的三大关系——黑、白、灰。首先用放松、轻柔的直线在纸上定出长方体的最高点、最低点以及长和宽。构图要求物体在纸张的中心偏上。

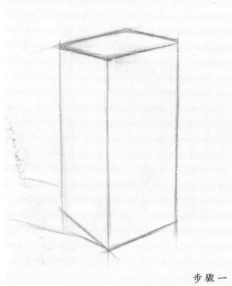

步骤一

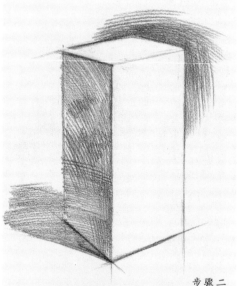

步骤二

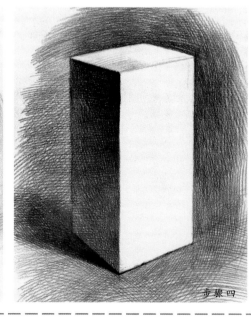

步骤四

步骤三

● 作画步骤

步骤一：用铅笔去反复测量长方体的边缘线、转折线、投影线的倾斜度、长短比例，这一步同样要结合成角透视的理论去画。

步骤二：开始画第一遍调子。把物体的暗部，以及亮部的背景统一画上一遍调子。此时画面呈现一个整体的灰、白效果。

步骤三：随着调子的深入拉开黑白大关系，加重投影、明暗交界线等较重的部分。

步骤四：背景可以适当用餐巾纸轻轻擦拭，使其柔和统一成一块灰色，然后在此基础上用硬铅（B、HB）画出线条的层次感，物体本身随着暗部、投影的加重开始画灰面、亮灰面，使长方体的素描关系丰富。

● 局部分析

投影位置与调子的确定与形体形状、受光方向有密切关系。与受光面最接近的投影调子较深且实，越推向背景，调子逐渐变虚、减弱、发散开来。

适时检查三个面的调子是否拉开，注意立方体的三个面明暗区别明显，所以三条棱边也应画得实一些。

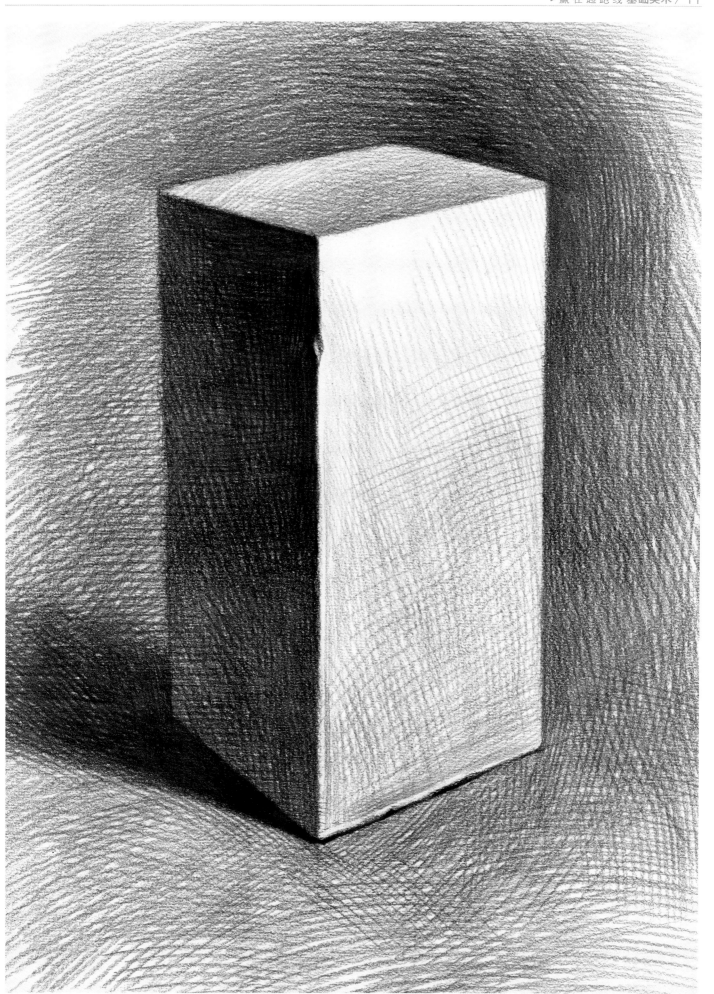

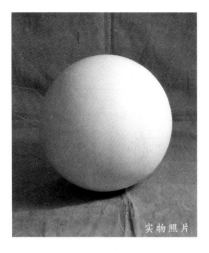

实物照片

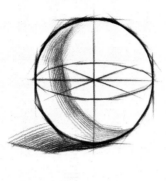

结构图

▶▶ **球体的画法**

● **画法分析**

　　球体的明暗变化是讲解素描三大关系、五大调子最标准的范例，作画时强调"以方切圆"，调子从最重的明暗交界线处向亮部、暗部两方向逐层递减。注意球体的反光、投影处理，背景的作用是衬托球体的体积、质感、空间，所以背景也要画出深浅变化。

步骤一

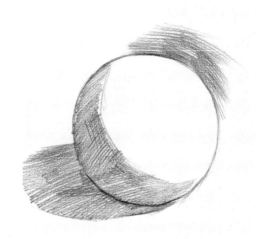

步骤二

● **作画步骤**

　　步骤一：根据上一步的构图画出一个四边形，再切去边角成一八边形，再切去边角依次类推切出来一个圆形。用线要放松，可以反复用橡皮调整。明暗交界线、投影也都是用短直线切出来。

　　步骤二：铺出球体暗部、投影、背景。

　　步骤三：加重明暗交界线、投影、亮部之外的背景。

　　步骤四：继续丰富背景，深入暗部、明暗交界线，投影始终保持最深。然后换硬铅笔开始画过渡灰面。最后阶段要注意球体的塑造，围绕着明暗交界线的方向，转着进行排线（如图）。最后球体上只留下一点高光，但高光周围的色调是非常浅的。

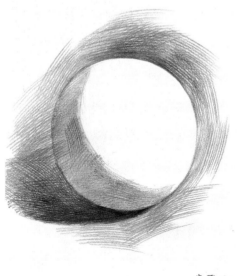

步骤三

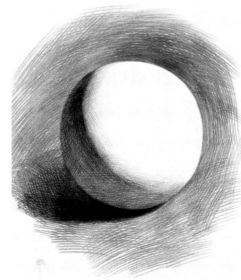

步骤四

● **局部分析**

　　球体绘画的难点在于明暗面转折的衔接。明暗交界线附近的光影变化和与背景的虚实过渡是球形体积感塑造的关键。

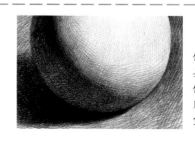

　　观察球体的立体感与背景明暗变化的关系，区别暗部与背景灰度的差异。注意明暗交界线向灰面的过渡变化及暗部的反光阴影处理，背景的作用是衬托出球体的体积，表现画面的空间感，所以不能画得太实。

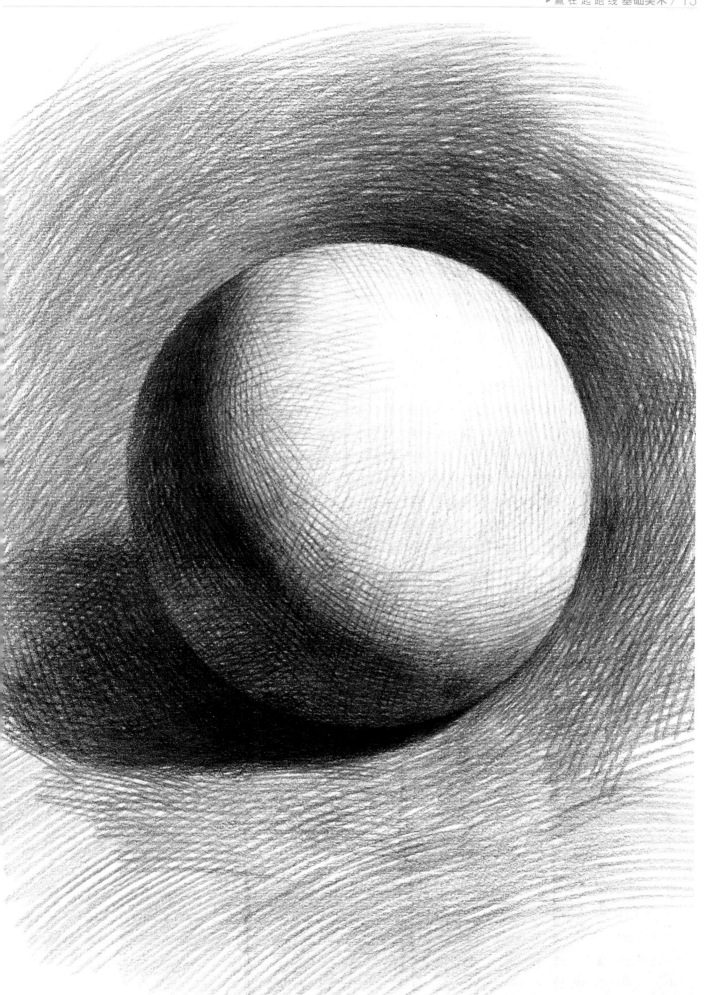

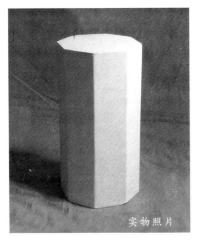

实物照片

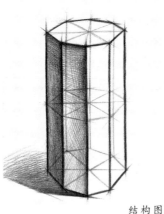

结构图

▶▶ 八棱柱体的画法

● 画法分析

八棱柱是长方体向圆柱体进一步的过渡，它是由长方体的柱体形状更多的分面变化而来。八棱柱的顶面和底面是对称的八边形，画时要注意圆形透视规律。

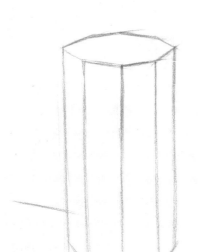

步骤一

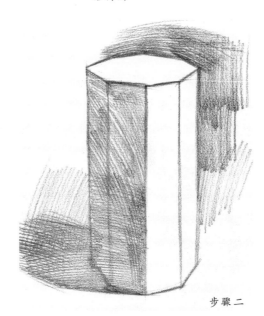

步骤二

● 作画步骤

步骤一：结合观察结构素描范画，用铅笔去反复测量八棱柱体的边缘线、转折线、投影线的倾斜度、长短比例，这一步要结合三点透视的理论去画。

步骤二：把物体明暗交界线以内的暗部、投影、背景统一铺调子。

步骤三：逐渐拉开黑白大关系，画出物体的五大调子，背景调子继续统一画。

步骤四：在黑白灰大关系拉开的前提下，开始画灰面、亮灰面，使八棱柱体的素描关系丰富起来。我们所能看到的四个面的明度从画面的右到左是逐层加深的。

步骤五：背景的深浅、虚实变化决定了物体在画面中的空间感，边缘线的虚实对表现空间非常重要，如亮面的边缘线要融入背景调子中，暗面的边缘线要融到较重的暗部中。

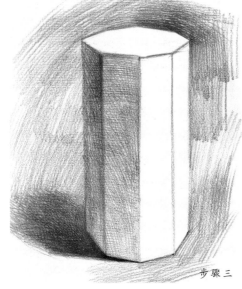

步骤三

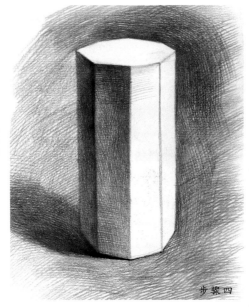

步骤四

● 局部分析

对八棱柱的每个面进行明暗表现时，切忌不要看一个面，画一个面。亮面与灰面的细微差别需要逐步的对比与调整来区分。每个面上下左右的明暗差别都是不一样的，画时要仔细观察。

八棱柱的亮面边线与背景的明暗产生强烈的反差，边可以画得实一些，能更好地体现石膏坚硬的质感。

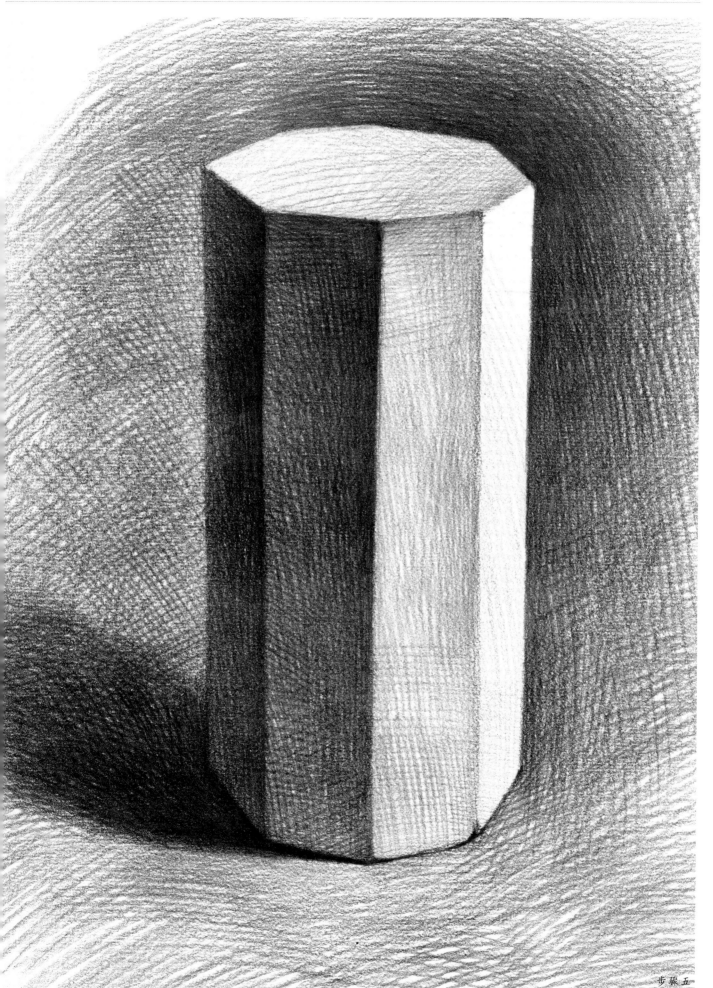

步骤五

实物照片

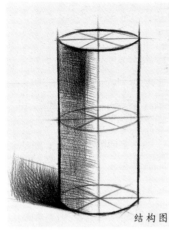

结构图

▶▶▶ 圆柱体的画法

● 画法分析

圆柱体是学习静物素描最为基本的形体之一，生活中我们可以看到许多以圆柱体为结构依据的物体，如酒瓶、花瓶、陶罐等。它是由长方体、八棱柱体逐渐切面，演变过来的。画圆柱体要掌握圆形透视，随着顶面到底面的延长，圆柱体上的剖面弧度会越来越大。注意其亮面到暗面的过渡比较柔和。因为距离光源越来越远，明暗交界线自上而下逐渐变浅。

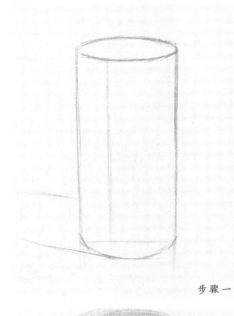

步骤一

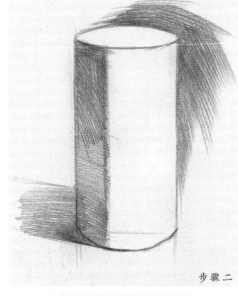

步骤二

● 作画步骤

步骤一：利用圆形透视规律，抓准圆柱体横竖比例关系，并画准顶面和底面的弧度。

步骤二：开始画第一遍调子。把物体明暗交界线以内的暗部、投影统一铺上一遍调子。注意不要把明暗交界线画"实"了，因为圆柱体的明暗过渡是平滑、柔和的。

步骤三：画第二遍调子。加重背景调子把亮部烘托出来，同时加强亮部和暗部的对比。

步骤四：大关系的逐渐深入。继续铺背景，衬托出白色的石膏体，完善圆柱体本身的黑、白、灰关系。

步骤五：调整统一画面。背景的处理与边缘的虚实对表现空间非常重要，亮面的边缘线要融入背景重调子中，暗面的边缘线要融到较重的暗部中。最后用硬铅刻画物体使其关系更丰富，画面效果更写实。

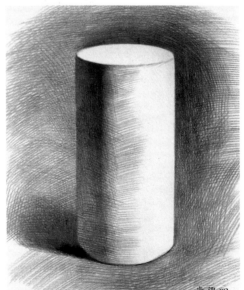

步骤三　　步骤四

● 局部分析

在画圆柱体时，排线方向是很重要的，圆弧面的排线，一定要跟着弧面走，这样画出来的形体才会饱满、结实。

亮部背景的灰调子很好地衬托出了几何体亮部，使其在画面中最为显眼，所以受光处的背景是素描绘画中不容忽视的一部分。

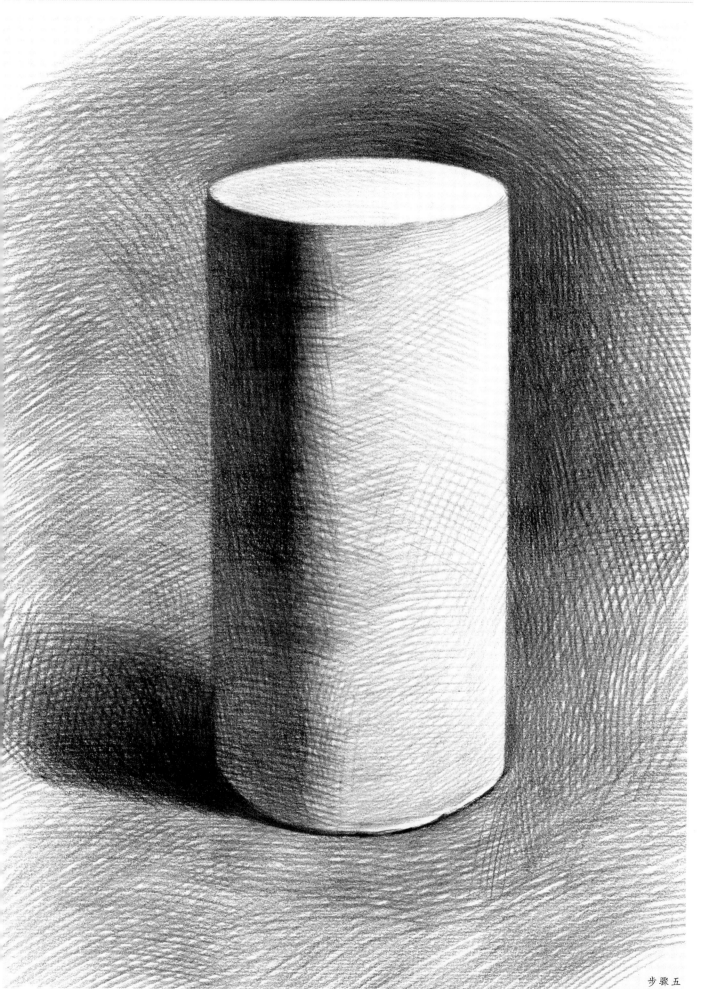

步骤五

实物照片

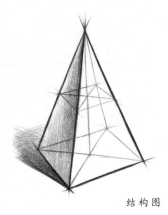

结构图

▶▶▶ 四棱锥体的画法

● 画法分析

　　四棱方锥体是由四棱柱切割而成的。其底面是一个正方形。通常情况下，我们只能看到两个面，但理解结构时我们可以把它看成一个透明体，想象出被遮挡的面与边线。在画时注意对重心的把握，顶点与底部正方形中心点的连线应垂直于底部。可使用中垂线来检查形体。在打形阶段，也可以适当地运用一些辅助线来确定对象的长宽比例与透视关系。

步骤一

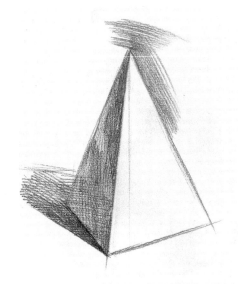

步骤二

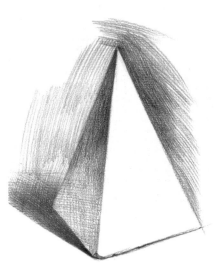

步骤三

步骤四

● 作画步骤

　　步骤一：用铅笔反复测量四棱锥的边缘线、转折线的倾斜度，投影同时也推出来。

　　步骤二：把物体的暗部、投影统一铺一遍调子。

　　步骤三：继续加重物体的"黑"面、投影，注意加重明暗交界线和暗部时，不要把暗部画"死"了，要画得透气，有反光的感觉。同时背景调子统一画。

　　步骤四：物体的暗部、背景在这一步开始完整起来了，开始画灰面以丰富三大关系，突出四棱锥的立体感。调整黑白灰三大面时，注意边缘线的虚实变化。

● 局部分析

　　立放的四棱锥只能看到两个面，所以只需表现黑白两大面的明暗调子，应注意两大面中的深浅变化。可在两个面中寻找一些灰调子，以寻求画面平衡。

　　受光面与背景相接的棱边不能画得太呆板。让棱边与受光、背景的颜色融为一体，这样就不会让几何体有太"跳"的感觉。

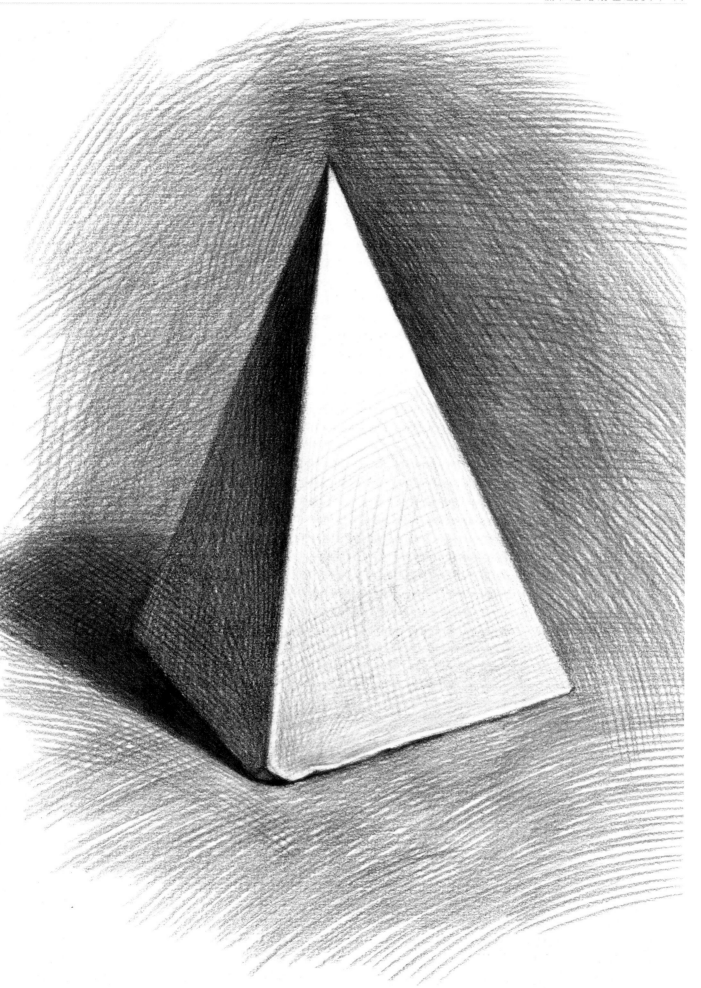

实物照片

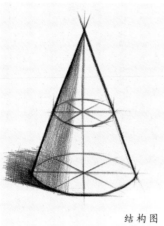

结构图

▶▶▶ 圆锥体的画法

● 画法分析

　　圆锥体和圆柱体在画面处理上很接近，它们都是由切面几何体随着块面逐渐增多转变而来的。圆锥体的整体造型非常稳定，参考结构素描，在起形时注意画一条重心线作为辅助线。

步骤一

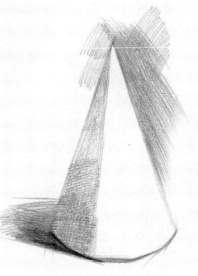

步骤二

● 作画步骤

　　步骤一：用铅笔去测量圆锥体的两条侧边倾斜度，中心线垂直于画纸底端，两边与重心线是对称的。再切出圆锥体底面的圆弧，注意不要画平了。

　　步骤二：眯起眼睛观察，找出物体的明暗交界线，把暗部、投影统一铺一遍调子。

　　步骤三：加重物体的暗部、投影，背景调子要统一，为的是突出圆锥体在画面中白色的石膏质地。

　　步骤四：物体的明暗交界线、暗部重下去，反光自然就突出来了，投影最重。背景调子为体现空间用细密的排线加重，亮部之外的背景较重，暗部之外的背景较浅，同时注意边缘线的虚实变化。完成阶段用较硬的铅笔塑造圆锥体的灰面和亮灰面。

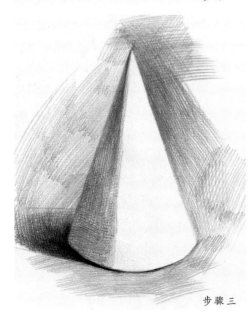

步骤三

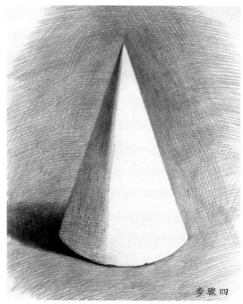

步骤四

● 局部分析

　　在画圆锥的顶端时，不要把尖端画得太尖，画得太尖很不利表现它的明暗。可以主观地让它圆一些，这样就可以把顶点归到灰面来表现。

　　利用底部桌面反射出的光增加了几何体白色的质感。暗面会受到背景的反光，所以不要把暗面画成一块"黑"，有了反光暗面画面才会"透气"。

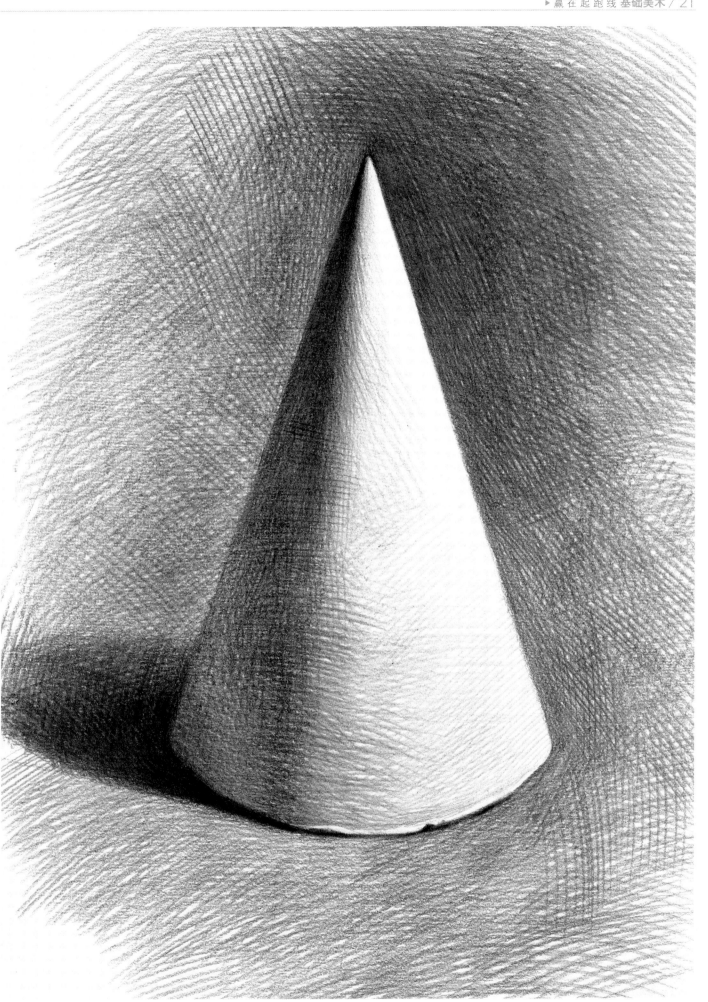

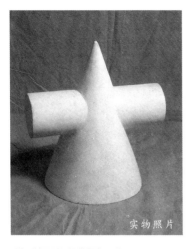

实物照片

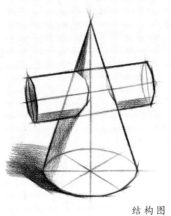

结构图

▶▶▶ 圆锥穿插体的画法

● 画法分析

　　圆锥穿插体是由一个圆锥体和一个圆柱体贯穿组合而成，它们的中轴线成90度相交，要注意无论在哪个角度写生，圆锥体的重心线始终是垂直于水平面的，圆柱体则相当于与水平面平行，在不同角度，透视将产生不同的变化。

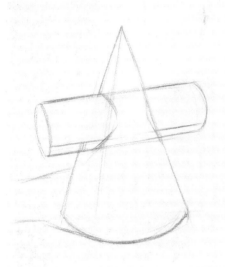

步骤一

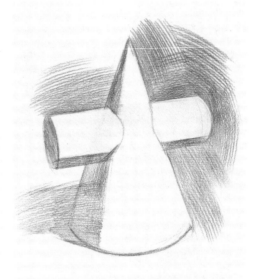

步骤二

● 作画步骤

　　步骤一：起形时先画圆锥体，用圆锥体的垂直重心线定出两条对称的边缘线，圆柱体的透视要借助铅笔测量的方法画，注意圆柱体近大远小的透视变化。再定出物体的明暗交界线以及投影形状。

　　步骤二：上调子时注意统一光线方向，暗部、投影、背景统一在一片灰色调中。

　　步骤三：加强圆柱体和圆锥体的背光面，以及相互之间的投影。

　　步骤四：从明暗交界线向亮部转折的地方是一个由暗过渡到亮的面，在表现时要画得柔和、细致一些，这样慢慢转折过来的面才有圆滑的感觉。要注意明暗层次是否丰富，物体的体积感是否到位，大的黑白灰关系是否明确。

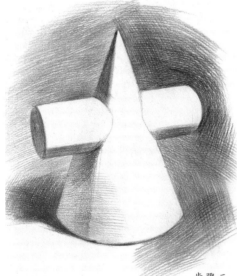

步骤三

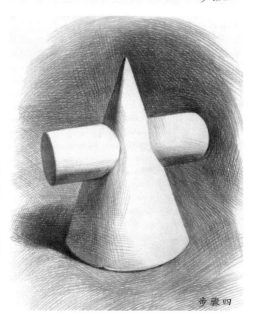

步骤四

● 局部分析

　　在表现明暗时，用线的方向应与主体的形体保持基本一致，不能有垂直于形体边缘线的线条排列，否则整个形体的明暗就不能形成一个过渡自然的弧形。

　　横向圆柱与圆锥体透视关系的表现是这个穿插体的难点。在把握圆柱关系的同时应该注意它们衔接处的关系，圆柱的远端在透视上应该短于近端。

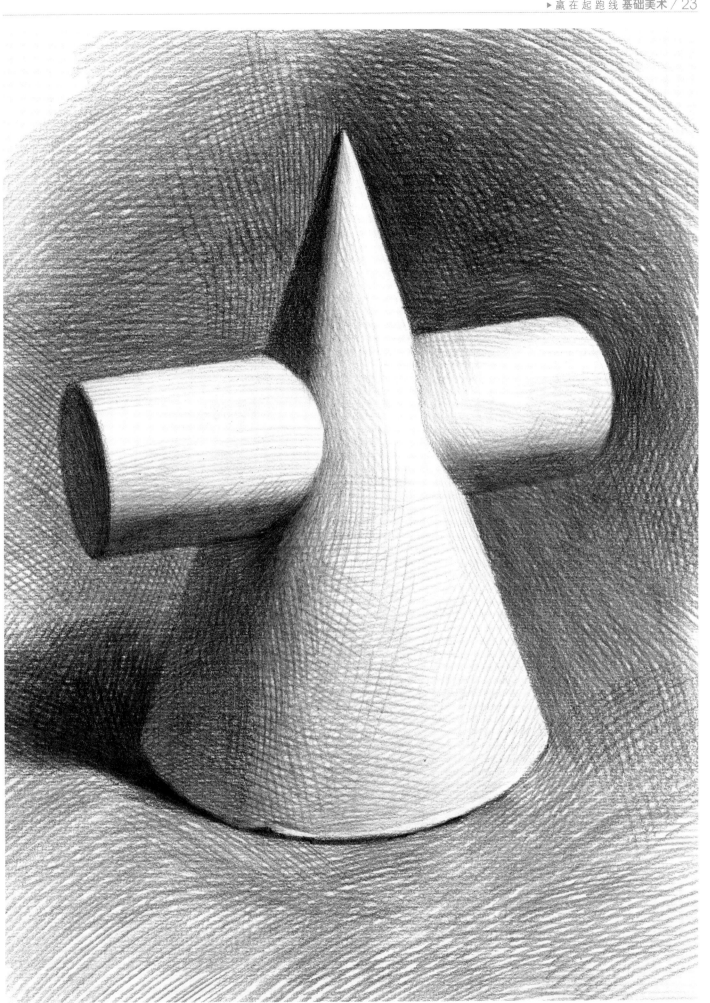

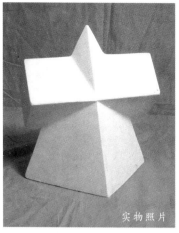

实物照片

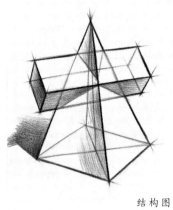

结构图

▶▶ 方锥穿插体的画法

● 画法分析

　　方锥穿插体是由四面锥体和长方体组合而成，画时不仅要考虑它们的整体组合关系，还要适当"分开"考虑各自的透视规律。方锥穿插体的块面比较多，投影和反光也显得更丰富，刻画时要多进行比较。

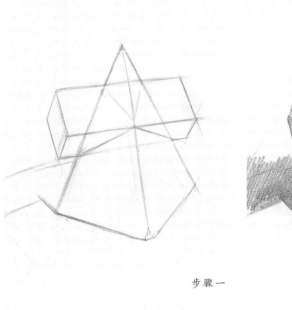

步骤一

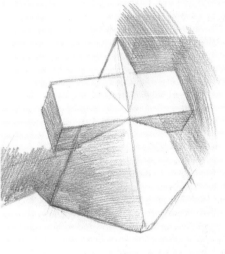

步骤二

● 作画步骤

　　步骤一：起形时可以先把四面锥体的外形画出来，定出物体的上下高低；然后用铅笔测量出长方贯穿体的倾斜度，按照透视原理定出物体的左右宽度。最后定出物体的投影和长方贯穿体落在四面锥体上的投影。

　　步骤二：开始上调子，和长方贯穿体的观察方法一样，眯起眼观察大的明暗关系。当眯眼看灯光下的方锥穿插体时，应该模糊地只看到物体一明一暗两大面。用软铅笔轻轻地把所有暗面统一在灰调子中。

　　步骤三：在所画的灰调子中加重物体的暗部、明暗交界线、投影，这样反光和深灰自然就留出来了，物体黑白灰层次逐渐丰富。注意长方体落在四面锥体上的投影要有从实到虚的变化。

　　步骤四：不要一次性将暗部和投影画得很深，要在整体深入的过程中多次对比，逐层将暗部画重。四面锥体顶部的明暗对比较强，明暗交界线较实，由上到下逐渐变虚，对比逐渐减弱。最后回到整体中，再次调整、完善微妙的透视关系。注意物体中面与面之间色调深浅和面本身的色调变化，直至完成。

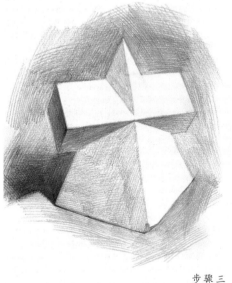

步骤三

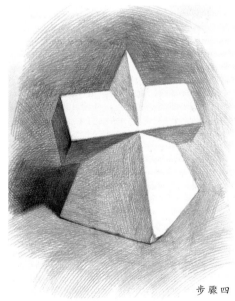

步骤四

● 局部分析

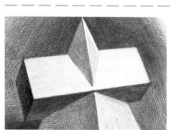

　　两形体的交接处，由于亮面颜色很亮且不容易与相邻的灰面在明暗上区分出来，可以不在亮面上画调子。这样的处理方式既能让亮面与灰面区分开来，又能表现亮面的虚实关系。

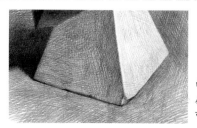

　　四棱锥体只有两个可视面，暗面与亮面对比强烈，在刻画时亮面可实些，暗面可虚些。

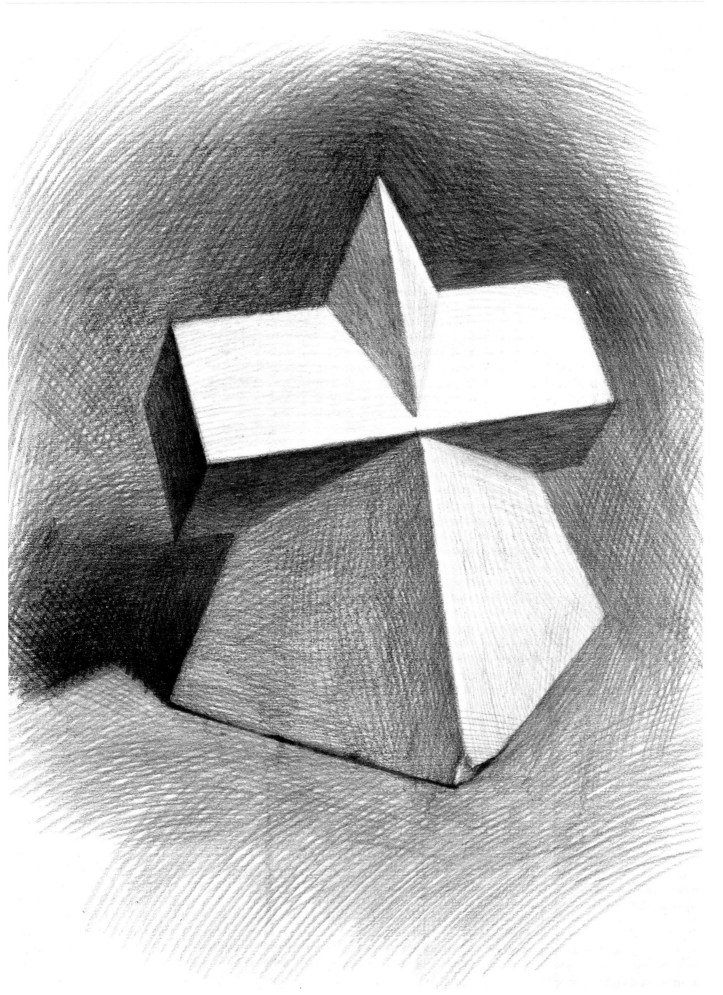

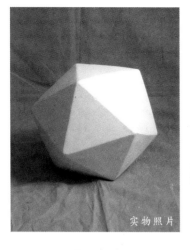

实物照片

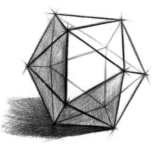

结构图

▶▶▶ 正三角形多面体的画法

● 画法分析

正三角形多面体由20个等边三角形组成，形体的面与层次更为复杂，作画时要善于概括和分析。因为透视关系，视觉上每一个等边三角形的边长度及交叉角度都发生了变化，要反复观察、测量。

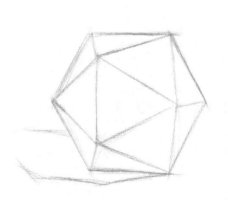

步骤一

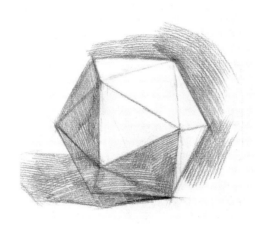

步骤二

● 作画步骤

步骤一：先画外轮廓，如果一开始定不准没关系，在画里面每条转折线的时候再反复进行调整。多面体的转折线与明暗交界线都是重合的。最后画出投影。

步骤二：检查形体没有大的问题以后，开始上调子，从明暗交界线开始画暗部，投影跟着一起画。

步骤三：由于块面比较多，很多学生容易陷入对局部某个小块面的刻画，这时要注意把每一个等边三角形放到整体大关系中对比着画才有意义。

步骤四：根据黑白灰、光源所在位置的明暗规律来深入刻画每一个小块面，注意明暗交界的地方要适当重一些，每一个小块面要留出反光。最后丰富灰块面，投影、背景加深，突出主体物，强化出多面体的轮廓，但要注意轮廓线的虚实。

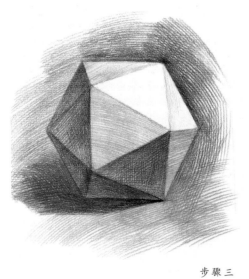

步骤三

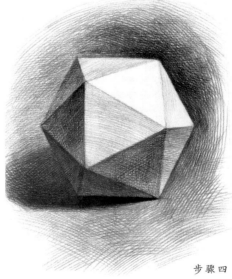

步骤四

● 局部分析

多面体的亮面是刻画的难点。因为在光照下，每个面的明暗区别其实并不明显。先整体地轻扫上明暗，再顺着用定好的棱边轮廓，对明暗进行主观的加深。

由于正三角形多面体的明暗交界线十分明确，所以在拉开明暗交界线与暗部调子的虚实差别时要画实一些，注意不要画脏了。

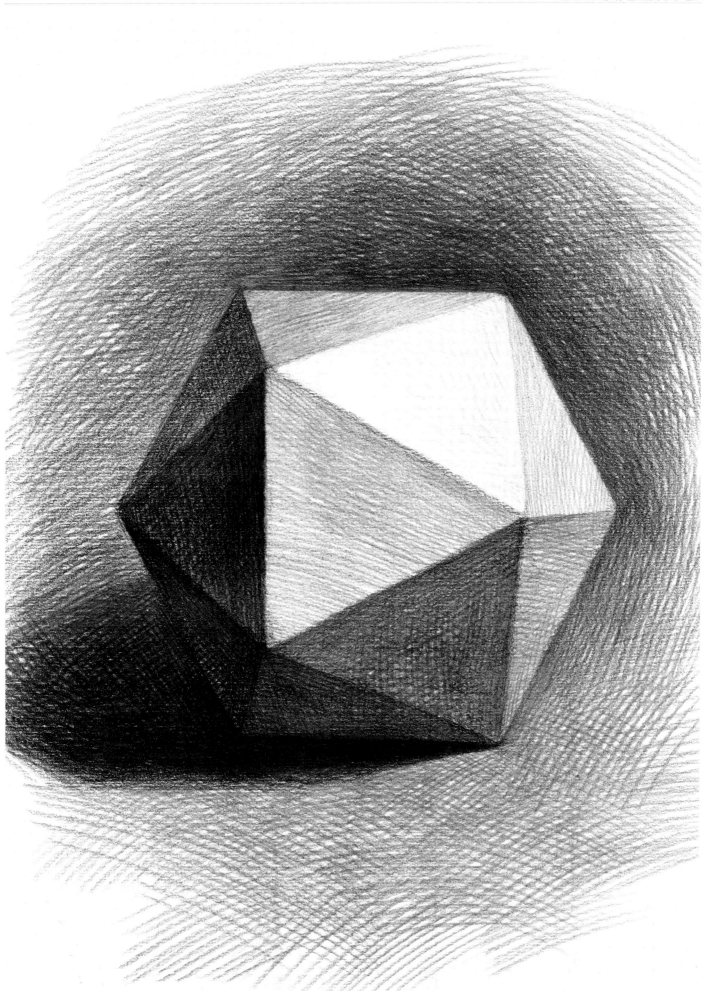

▶▶▶ 两个几何体组合（范例一）

● 画法分析

　　这组作品中的难点在于对多面体的刻画，观察多面体，我们可以看到六个面。多面体的块面较多，结构相对圆柱体要复杂，刻画时要仔细观察并将多面体的结构表现准确，六个面的明暗度都各不相同，要仔细分析、反复比较每个面之间的明暗关系。

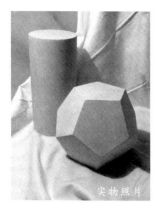

实物照片

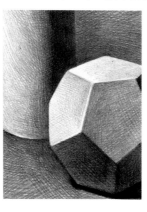

● 局部分析

　　在画前面的正五边形多面体时轮廓线可比后面的线稍实些。圆柱体上面的圆面要比下面的圆面扁平些。

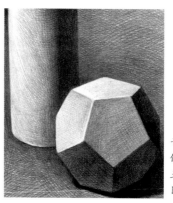

　　画明暗时要注意调子的变化关系，两个几何体分别体现了三大面、五调子的关系，要注意区别对待。

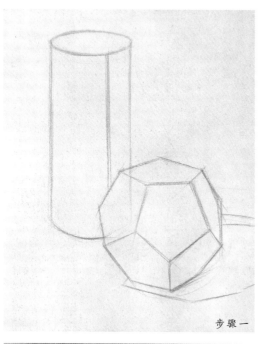

步骤一

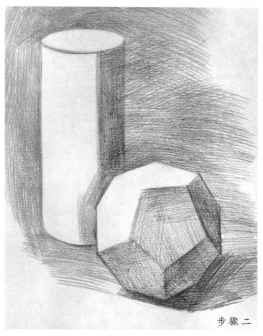

步骤二

● 作画步骤

　　步骤一：确定高低悬殊的直构图造型，用长线定出各自的高宽位置，正五边形多面体要联系圆柱的位置进行定位，避免孤立地造型。

　　步骤二：画出各自的形体结构，注意各部位比例的协调，利用辅助线、透视线检验形体。确定投影位置，拉出与背景的关系。

　　步骤三：进行基本明暗造型，找到明暗交界线铺设大的明暗效果。两个几何体的暗部通过投影联系起来画，暗部效果力求整体，背景也要同时跟进。

　　步骤四：在加强明暗部虚实变化关系的基础上表现灰部，投影及背景要深入，体现出画面的基本色调效果。调整灰与暗面的整体性，控制好两个几何体交接处的对比和前后关系，利用投影拉开与背景的空间关系，对几何体周围主要背景进行深入。

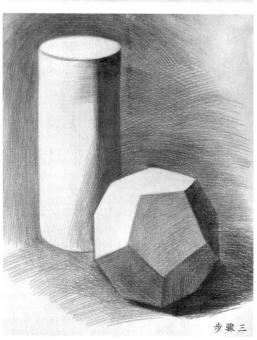

步骤三

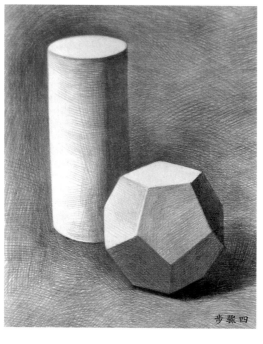

步骤四

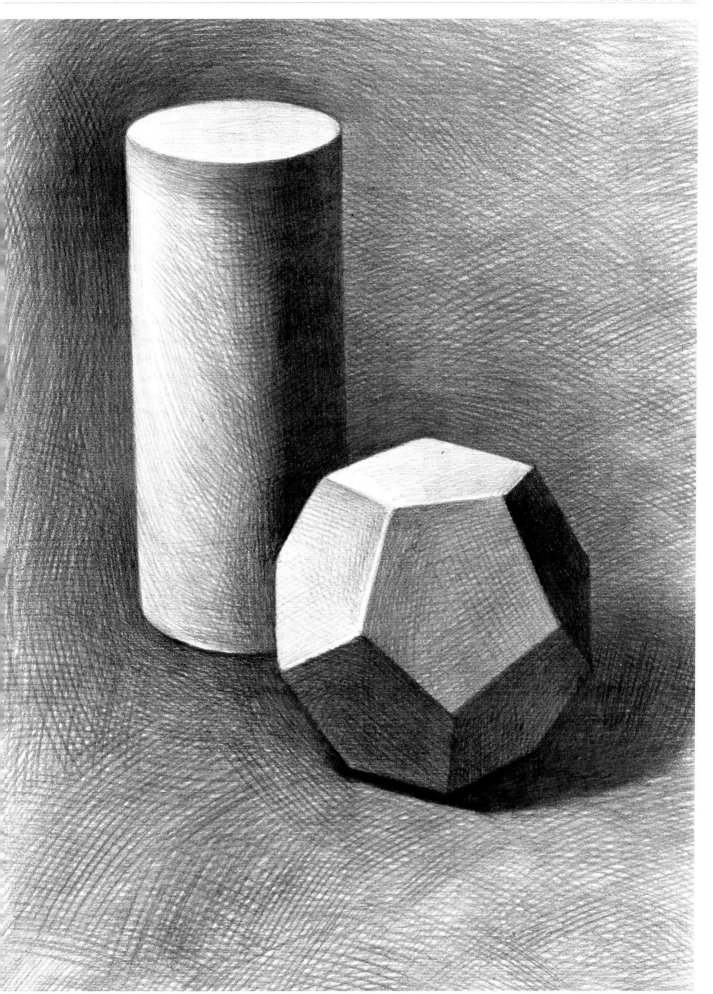

▶▶▶ 两个几何体组合（范例二）

● 画法分析

在完成单个几何体写生训练的基础上，我们可以先从两个几何体的组合开始。在写生时要把两个几何体当做一个整体看待，画的时候要同步进行，不但要注意单个几何体的比例、结构、明暗还要有机地和另一个几何体联系起来进行比较。

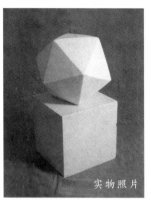

实物照片

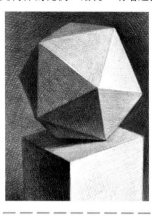

● 局部分析

画组合中的正方体时要注意正方体在透视影响下各个面的透视变化及两个几何体叠加处形体间的关系。

把握组合的空间透视关系，注意正三角形多面体暗面有正方体灰面的反光，在画时要注意仔细观察两者之间的明暗影响再进行刻画。

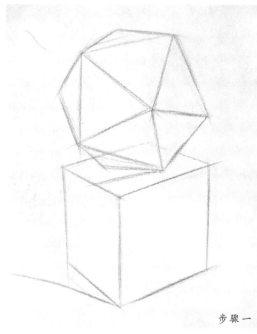

步骤一

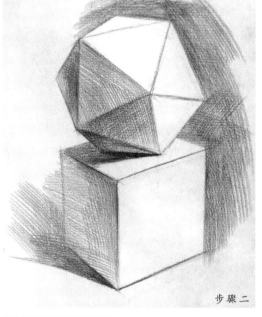

步骤二

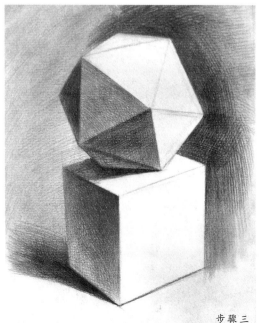

步骤三

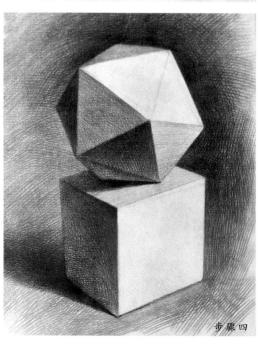

步骤四

● 作画步骤

步骤一：观察几何体的比例以及两个几何体的位置和大小关系。定出两者间的位置。构图，起稿，画出整组几何体的外轮廓。

步骤二：确定内轮廓及投影位置，根据光线的来源找出明暗交界线。确定整体结构，适当强调明暗交界线。

步骤三：铺出暗部及投影，加强暗部关系，拉开明暗交界线与暗部调子的虚实差别。

步骤四：深入刻画形体结构和色调变化，使几何体更完整，形象更具体，层次更丰富。

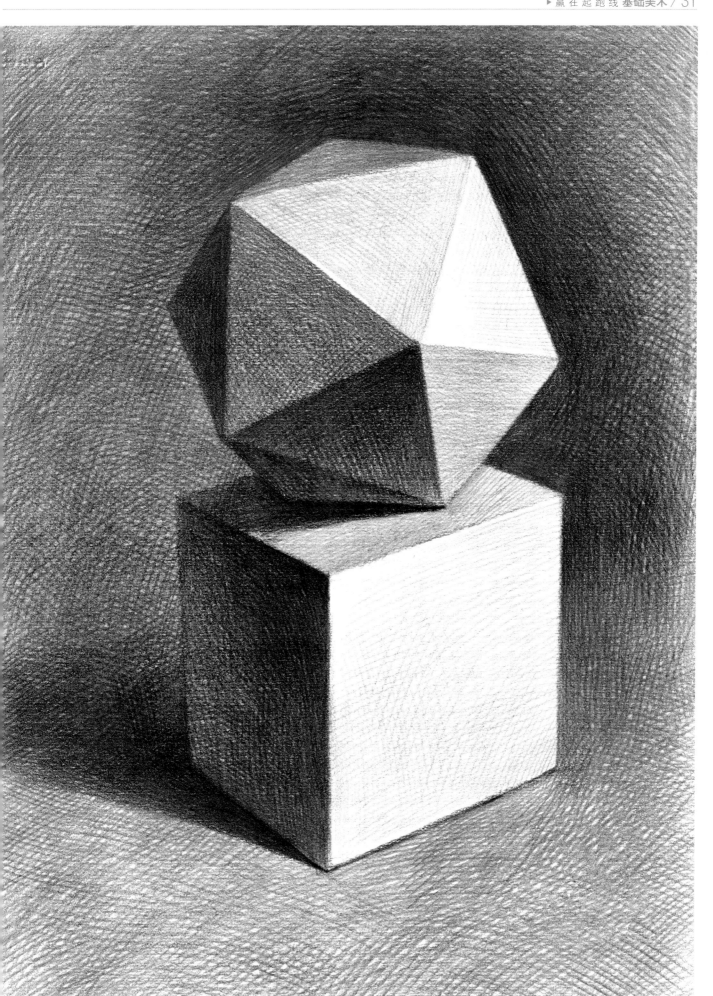

步骤二

在画方锥穿插体时要注意斜面转折处明暗体的关系。仔细对比观察面与面之间的色调深浅以及微妙透视关系的变化。运用整体观察的方法进行局部刻深入。

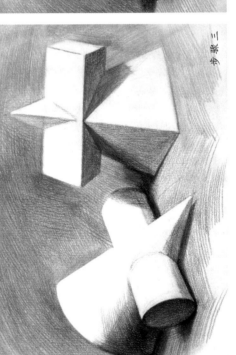

步骤一

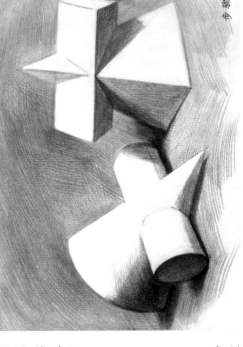

步骤三

前面圆锥要比后面的方锥穿插体对比要强。这样构图更好地体现空间感。在画圆锥穿插体上方锥穿插体的投影时注意接形的变化。

● 局部分析

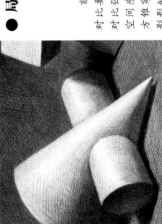

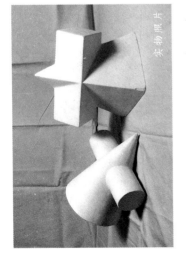

实物照片

两个几何体组合（范例三）

● 画法分析

这幅作品的难度体现在打轮廓上，两个穿插体较复杂。出现了很多小的面，这些面由于受光角度的不同，其调子的深浅是有差异的。在表现它们时应区别对待，同时还应注意暗面由于反光的影响也是有深浅变化的。

● 作画步骤

步骤一：构图起稿，画出两个几何体的外轮廓。观察几何体的比例以及两个几何体的位置和大小关系。

步骤二：确定内轮廓及投影位置，根据光源找出明暗交界线，确定整体结构，加深明暗交界线。

步骤三：铺出大的明暗关系，注意空间的明暗交界线的虚实关系。

步骤四：深入刻画，加强画面的明暗对比。注意画暗面时要随着形体结构的走向排线，暗部线条应松动透气，亮面线条应清晰紧密，注意调子过渡衔接每紧密自然，生动有序。

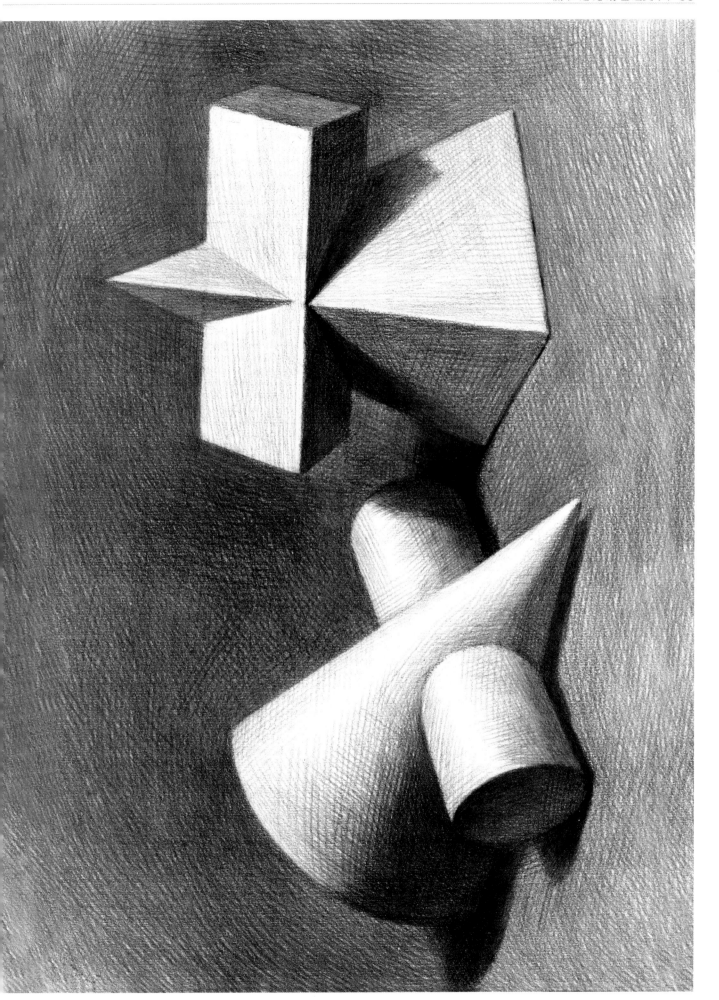

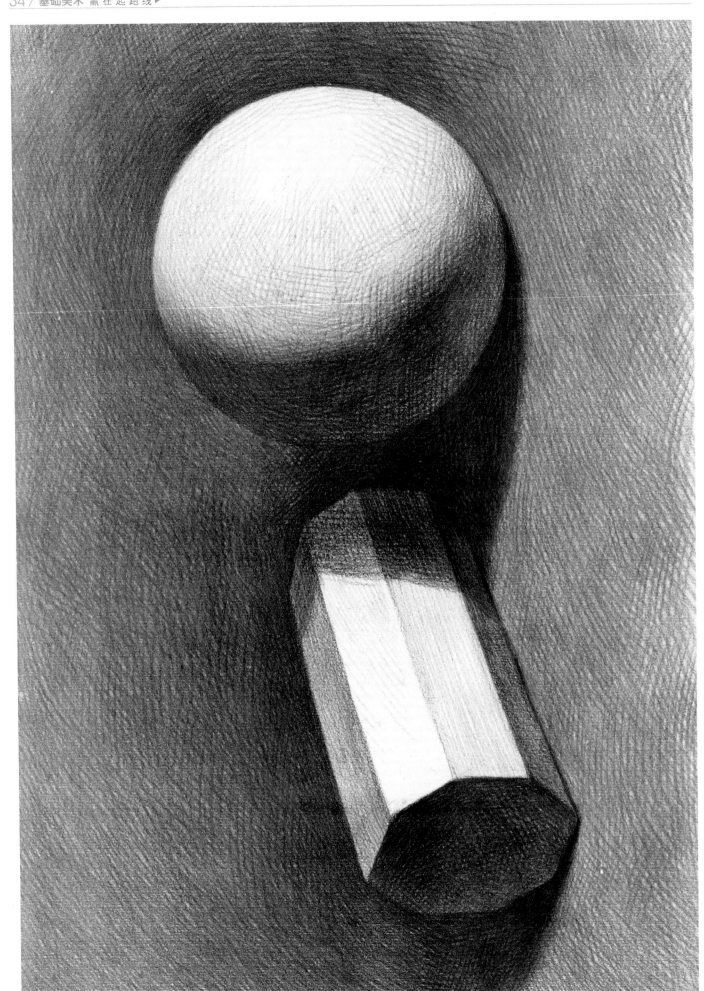

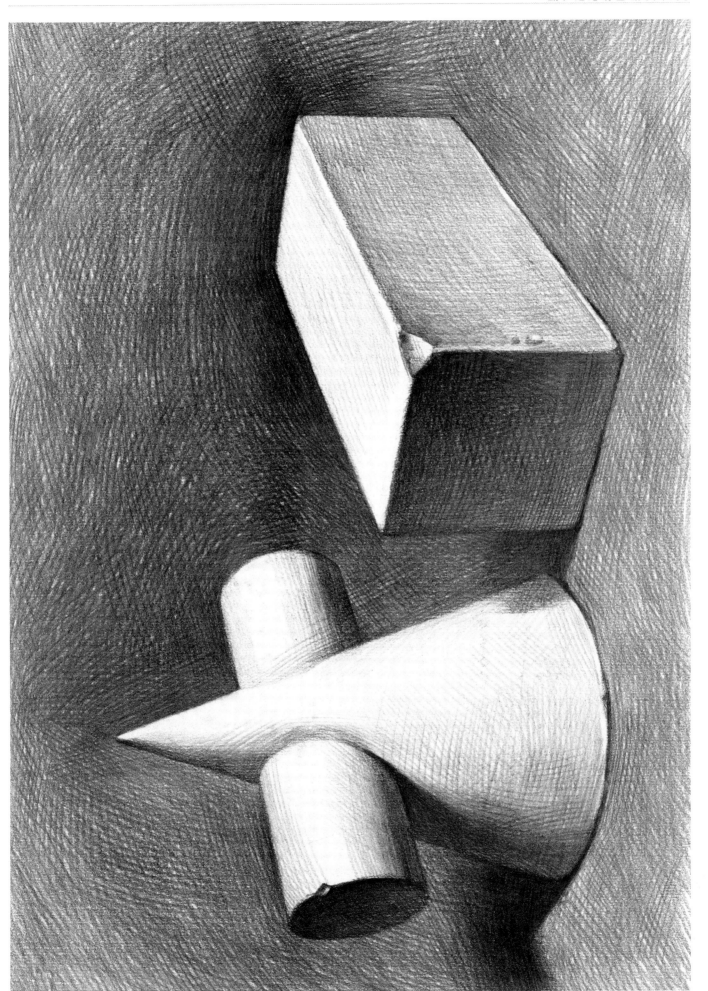

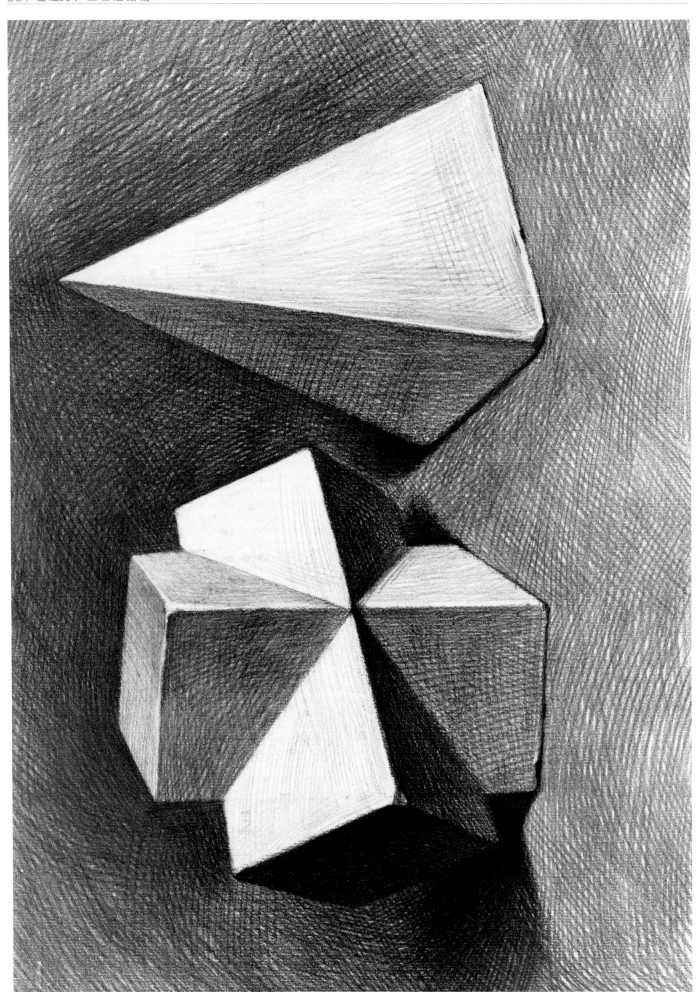

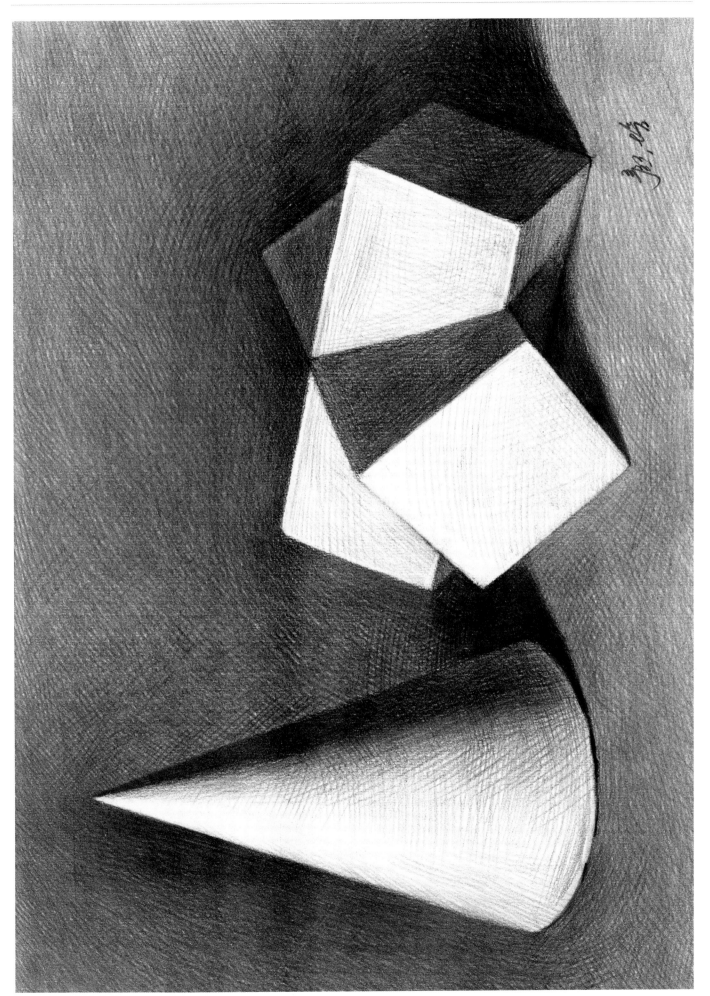

▶▶▶ 三个几何体组合（范例一）

● 画法分析

在刻画三个几何体组合的过程中应该尽量避免几何体表面的那些光影效果带来的干扰，也不要过多地去注意细微的层次的处理，应首先强调三个几何体的比例关系，及虚实关系（主体实，背景虚），运用虚实关系的处理来更好地拉开空间。

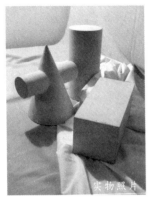

实物照片

● 局部分析

这两个几何体表面都是渐变的圆面，塑造明暗时必须根据明暗五调子的渐变规律，抓住明暗交界线的位置，控制好明暗分布的区域，仔细比较明暗各部分调子微妙的深浅、强弱、虚实等关系。

在刻画倒的放长方体时要注意透视的变化。表现明暗时要把握各面明暗的微妙变化，注意各棱角的灰度变化。不要把棱角画得太呆板，这样会造成形体的立体感缺失。

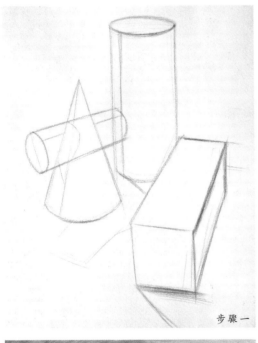

步骤一

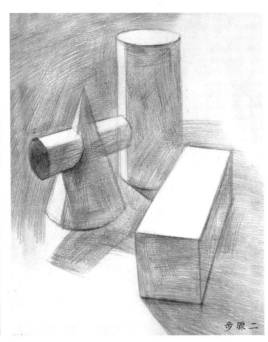

步骤二

● 作画步骤

步骤一：找出三个形体构图的各基点位置，确定构图，分别定出各几何体的高宽位置。确定形体比例及位置的内在联系，画出大的形体关系，运用辅助线检验其形体。

步骤二：在画面中找出明暗交界线和投影的位置，并从暗部开始着手铺设明暗调子。

步骤三：继续强调画面的明暗对比，同时也要注意画面的虚实关系，始终保持画面的明暗对比要明确，物体要有体积感。

步骤四：心中一定要谨记画面上最暗和最亮的部位分别在什么地方，丰富画面的中间层次，逐步调整并完成画面。

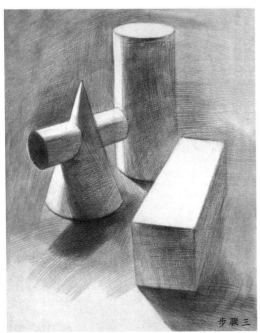

步骤三

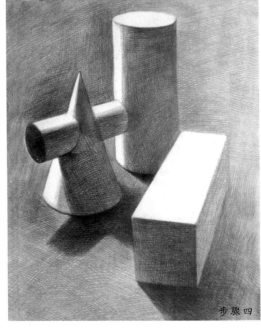

步骤四

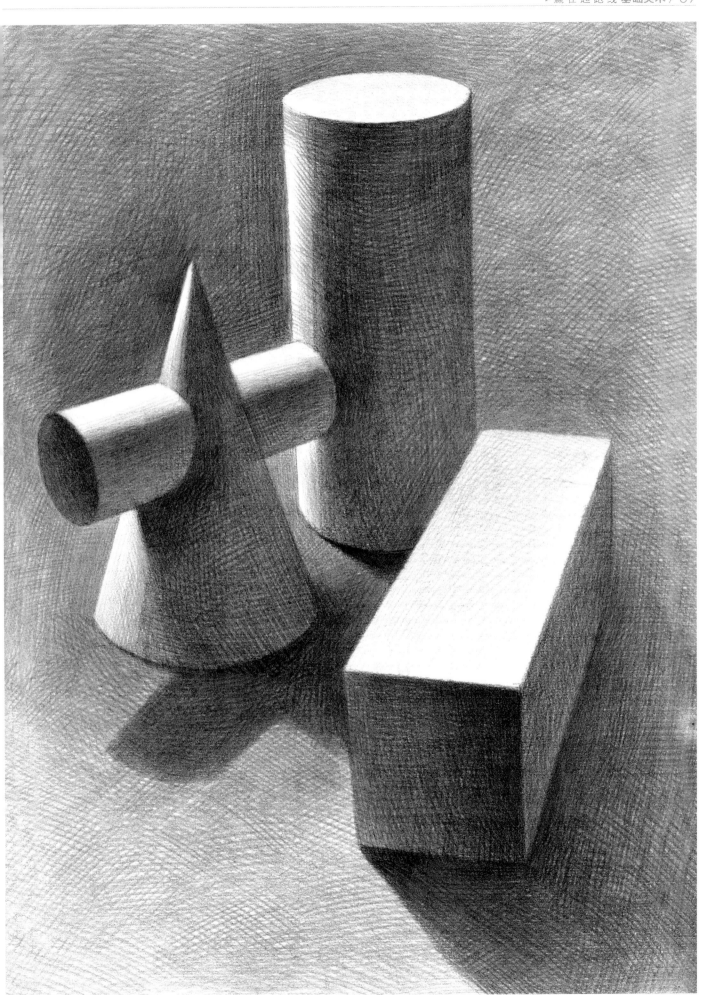

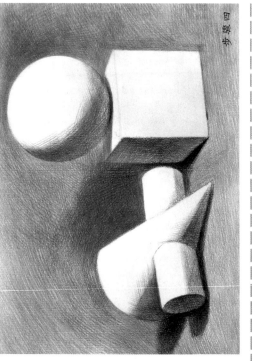

步骤二

步骤四

步骤一

步骤三

三个几何体组合（范例二）

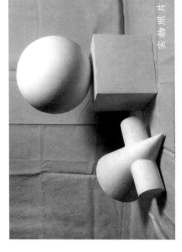

实物照片

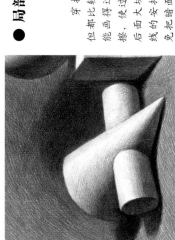

● 画法分析

在这个组合中应该特别注意穿插体的大小比例和透视变化，不要急于上明暗调子，先理解对象的内在结构，通过对形体结构的理解再去判断形与形之间的关系。要经常去分析所画的对象才能很好地理解结构，只有在理解了结构的基础上画出来的明暗调子才会感觉比较"扎实"。

● 作画步骤

步骤一：构图。用长直线画出整体的外形特征，然后找准每个几何体之间的位置关系并画出基本的框架比例。

步骤二：画明暗大关系。将每一个几何体的暗面以及背景、桌面的明暗全面铺开，形成一个基本的形体、空间关系。这一步应适当地区分出几何体之间的深浅差异。

步骤三：深入刻画。一个一个地、不可孤立地画，应注意整体比较、切忌全部看成一个整体，注意每个几何体、每个面上的调子差异以及主次、虚实等诸多关系的准确性。

步骤四：确立暗部画面整整，背景的变化决定了几何体在画面中的空间感，几何体本身灰色调的表现更为丰富了几何体的立体感以及白色石膏质地。

● 局部分析

穿插体的转折面折较多，但都比较平滑，过渡面切不能画得过硬，使过渡柔和一些。在刻画后面大块面的投影时注意错落排线的安排，不得综合杂乱，画面脏。

表现正方体上的球体时，虽然每个转折都很光滑，但在表现时一定要分外块面，不能把球体画得像棉花一样软而无力。处理下方投影时应注意意弧形的把握，反光处要仔细观察它的变化再进行刻画不可画得过平淡缺乏立体感。

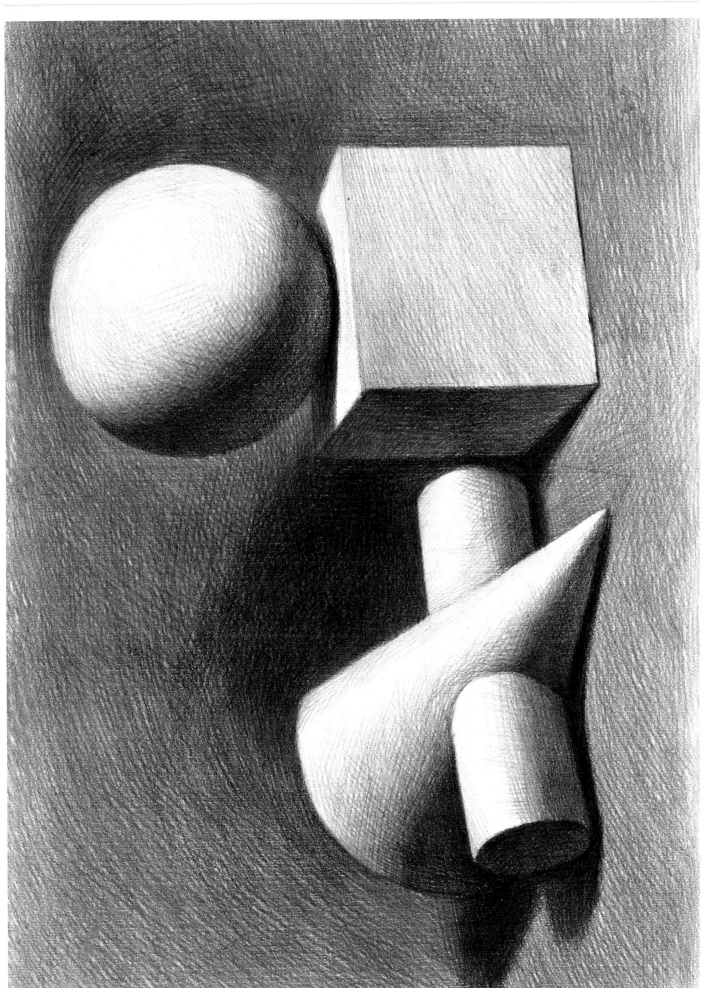

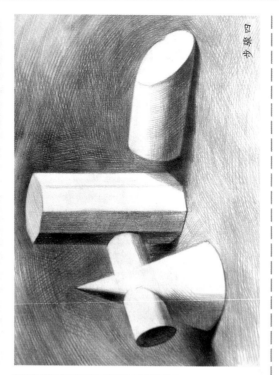

步骤二

步骤一

步骤四

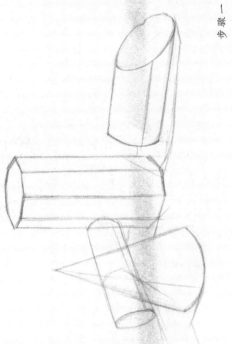

步骤三

刻画几何体的形体时应拉开各个块面的黑、白、灰的色调关系。同时还要注意线与面的关系，虚实变化。利用背景反衬出几何体的形体，但也要注意背景本身的黑、白、灰变化。

● **局部分析**

处理好几何体之间的遮挡关系是体现画面空间关系的重点。对几何体暗部微妙表现只需着重强化明暗交界线，不要整体画得很深。

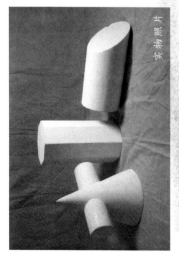

实物照片

三个几何体组合（范例三）

● **画法分析**

这幅作品中的几何体造型稍有难度，特别是圆锥穷插体。这幅作品要注意如何把握调子的变化问题，总体调子比较暗，画时稍不注意把调子画"死"或画"黑"。因此在画时要注意每块调子的透明性，应多注意暗面的反光感觉。铺调子时不宜急于画深，应层层铺画，逐步加深，像画国画的工笔重彩一样，层层渲染，这样画出的调子既透明又厚重。

● **作画步骤**

步骤一：确定构图，用直线切出外形，注意形体间前后、高低位置的合理定位，结合辅助线准确表现形体。

步骤二：找出各几何体明暗交界线，铺设暗部调子，注意暗部调子与整体体积虚实差别，进行恰当表现。联系投影光关系微妙的形体转折，找到斜切面暗部概括表现背景，明确物体间前后的空间关系。

步骤三：加大暗部运用反光关系表现几何体质感，丰富暗部层次，注意空间感，跟进背景明暗，区分不同颜色面的明暗层次。

步骤四：完善暗部层次的过渡和衔接，在不加深暗部整体色度的情况下准确表现石膏白哲的质感，控制好明暗面的对比关系，注意拉开形体间的空间距离，整体表现背景。

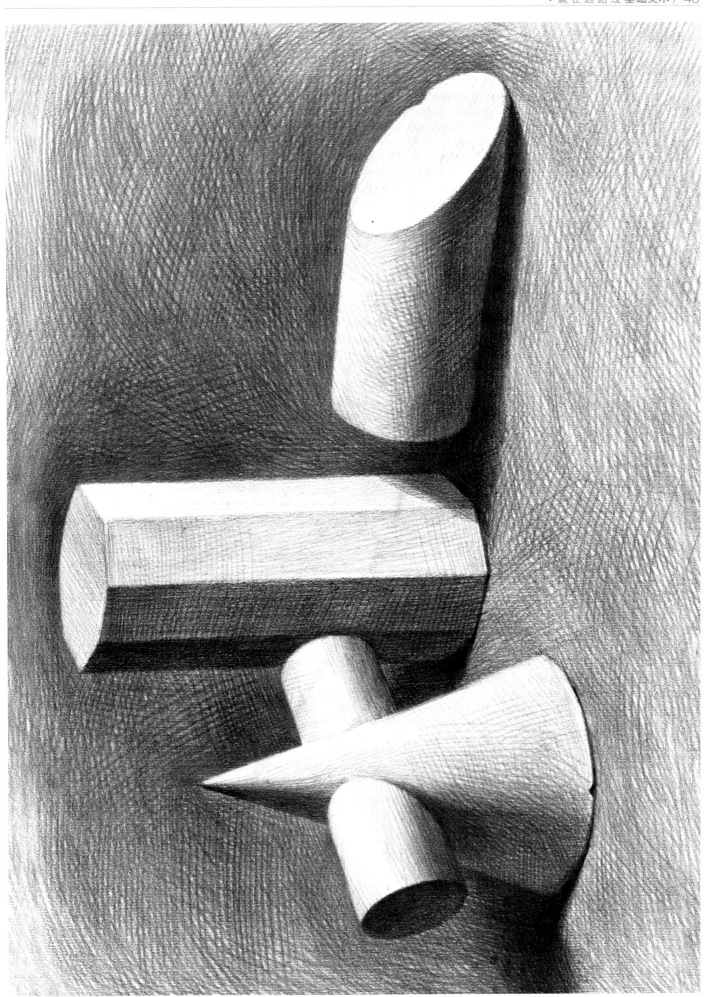

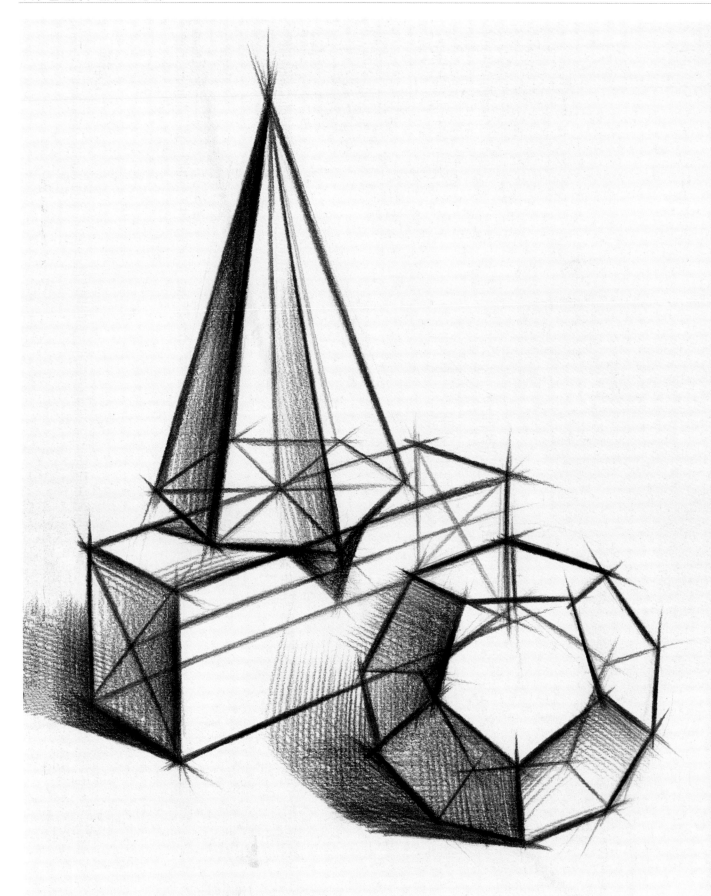

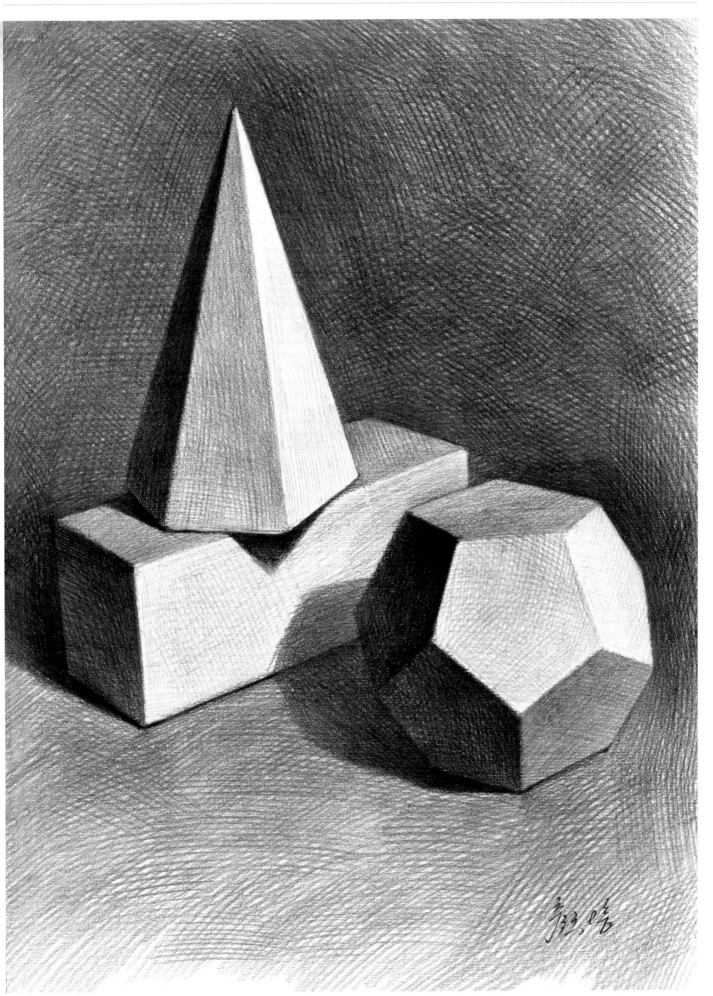

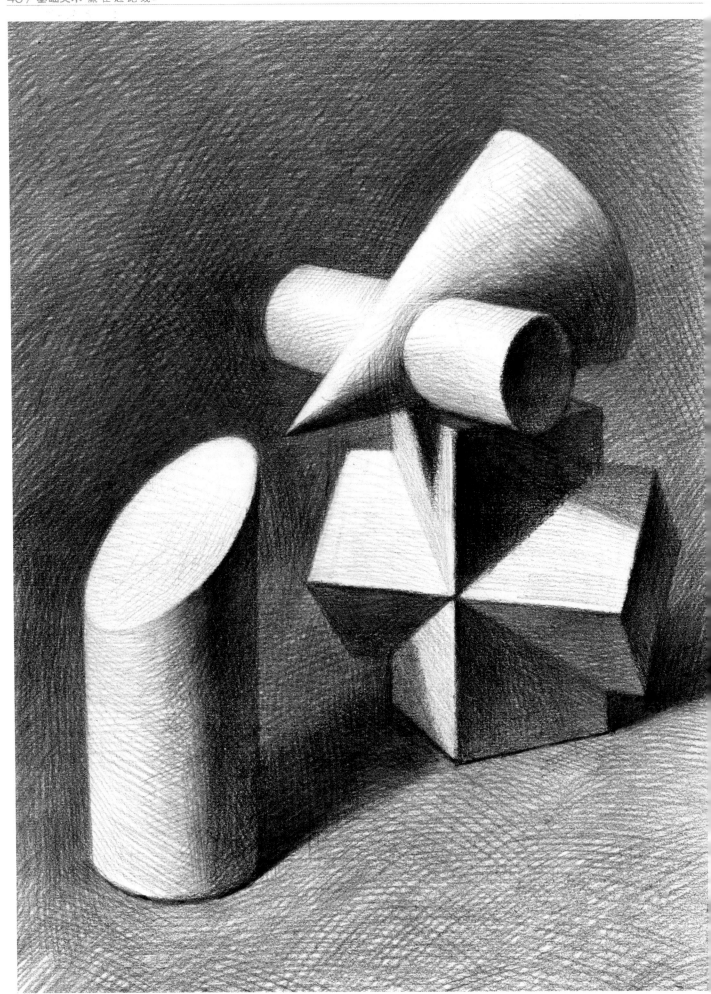

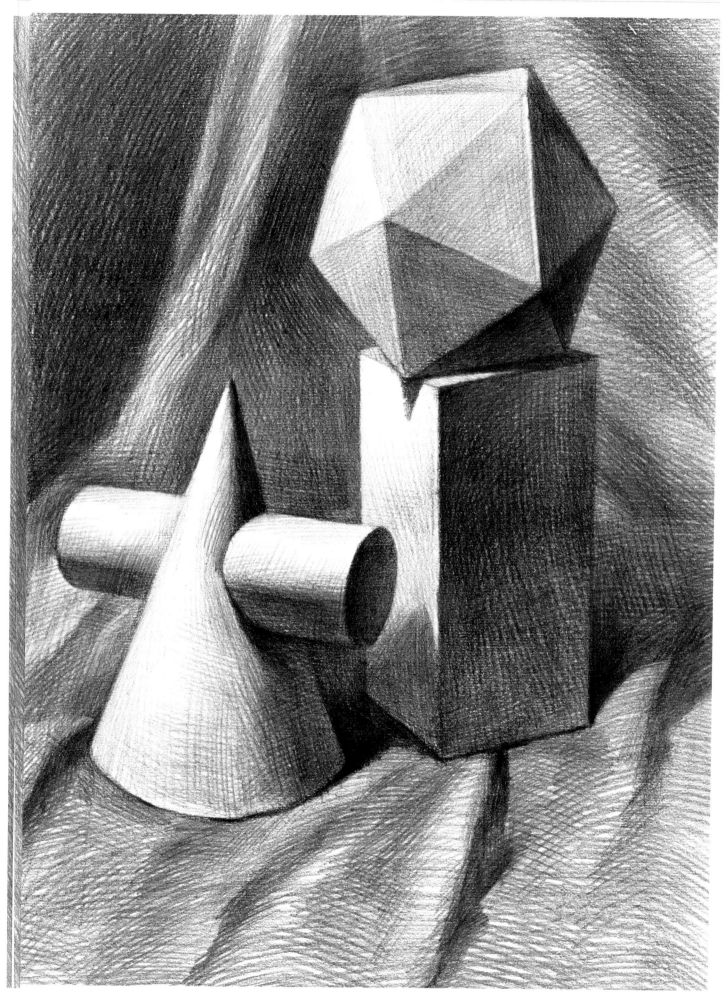

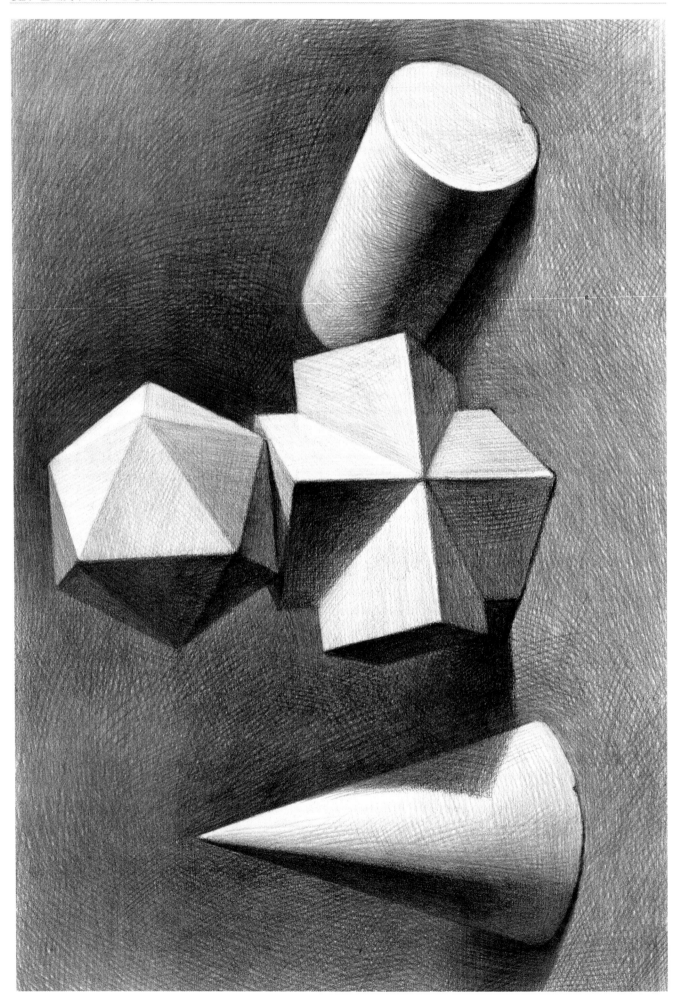

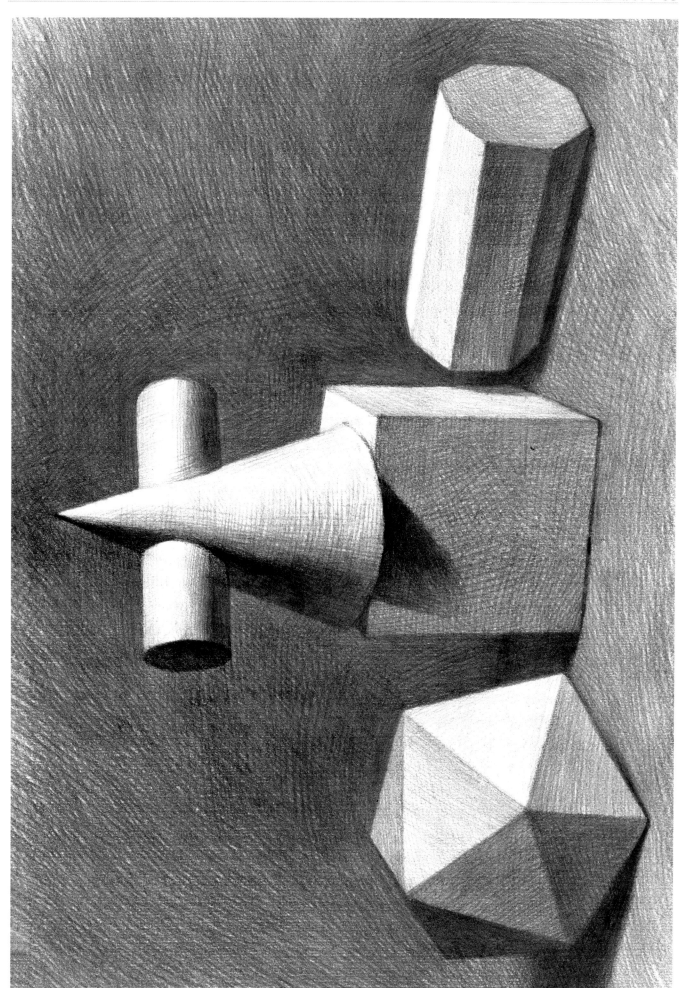

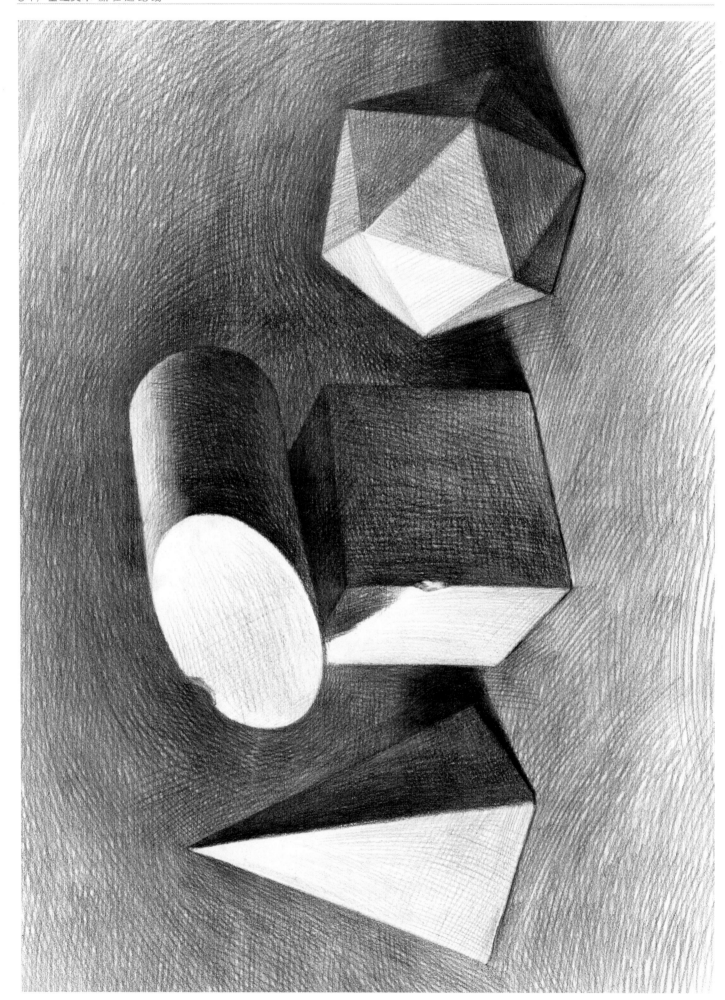